Rose Window

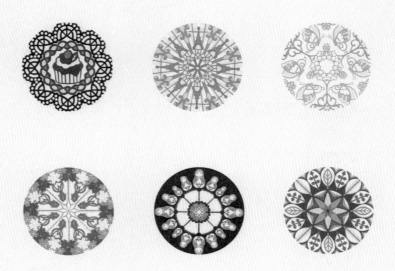

美麗&透光 玫瑰窗對稱剪紙

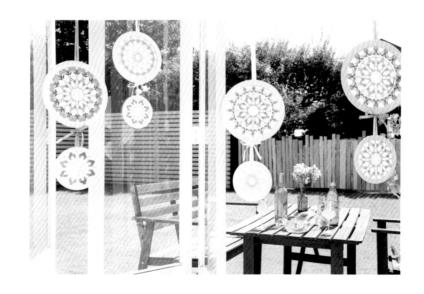

*

平田朝子

*

CONTENTS

作者

平田朝子／Asako Hirata

玫瑰窗創作家・直笛演奏家

作為直笛演奏家活躍於音樂界且入圍各項比賽時，在2009年與玫瑰窗創作相遇，以自學開啟設計之路。之後為了推廣玫瑰窗的魅力，而開始構思初學者也能簡單完成的看似複雜的設計，在各地舉辦體驗工坊＆學員的作品展覽。由於細緻可愛的設計頗受好評，接連推出與felissimo的couturier品牌的聯名商品，將名聲推廣至日本各地。另外，也負責海外某教堂的鑲嵌玻璃設計＆製作。活用身為音樂家得到的經驗＆表現能力，除了重視藝術原本的價值，也能對應商業設計，是現代所需的藝術家。

STAFF

編輯　福田佳亮　丸山亮平

書本設計　みうらしゅう子

攝影　慎 芝賢

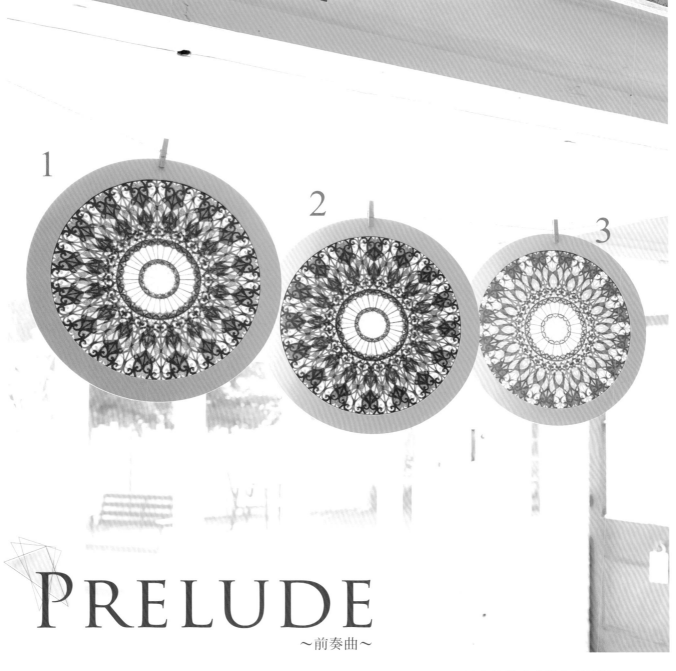

PRELUDE

~前奏曲~

以光線放映出的色彩魔法，
在房間中盛開出萬花筒般的花朵。
（萬花筒系列）

1 鑽石
作法▶ p.46

2 紅寶石
作法▶ p.47

3 藍寶石
作法▶ p.47

4 印度
作法 ▶ p.48

5 洛杉磯
作法 ▶ p.48

6 非洲
作法 ▶ p.49

陶醉於窗邊被溫柔陽光包圍的
美好生活。（萬花筒系列）

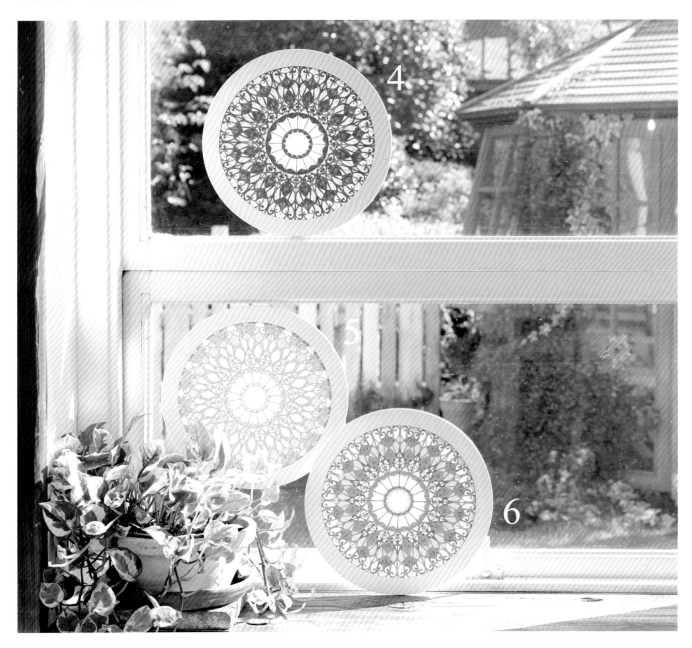

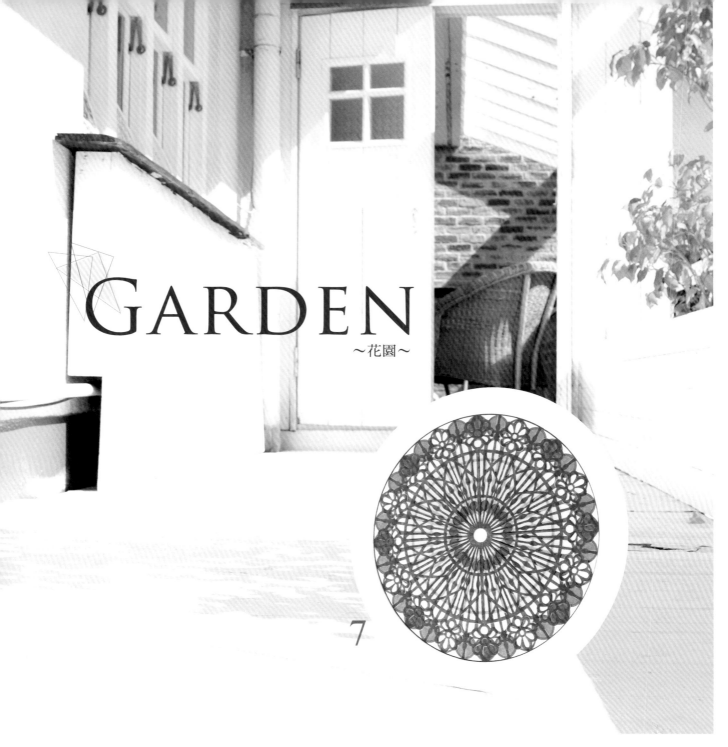

GARDEN
～花園～

7

7 小路の盡頭
作法 ▶ p.49

路的盡頭
會有怎樣的世界在等著呢？

開滿花朵的庭院，
蝴蝶＆妖精前來迎接大家。

8 蝴蝶
作法 ▶ p.<u>50</u>

9 妖精
作法 ▶ p.<u>51</u>

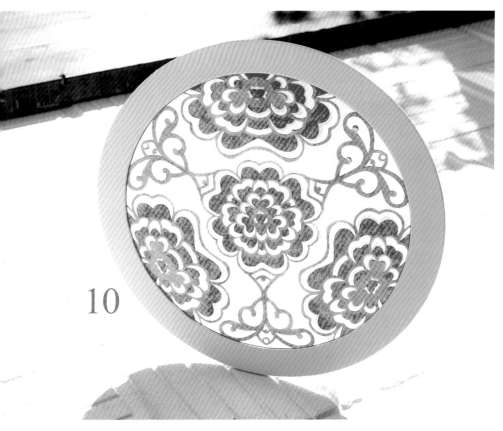

10 花朵
作法 ▶ p.<u>52</u>

以色彩&花樣將景色點綴得十分繽紛。
（PARTY系列）

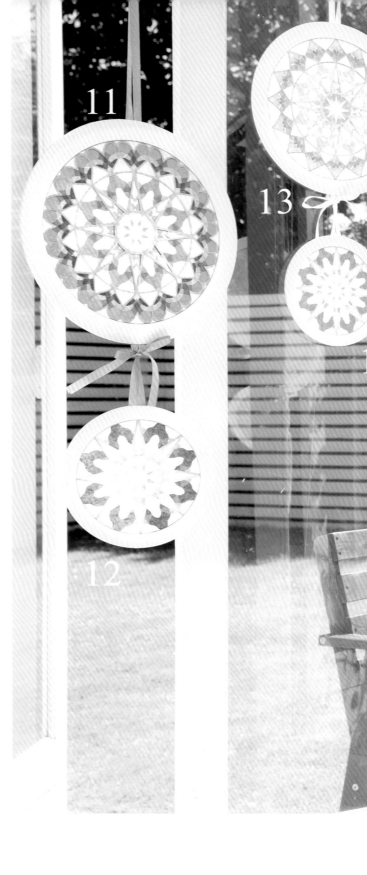

11 愛心
作法▶ p.55

13 鑽石
作法▶ p.54

12 海洋
作法▶ p.53

14 綠色
作法▶ p.55

15 桃子
作法▶ p.53

17 幸運草
作法▶ p.54

16 檸檬
作法▶ p.53

18 玫瑰
作法▶ p.55

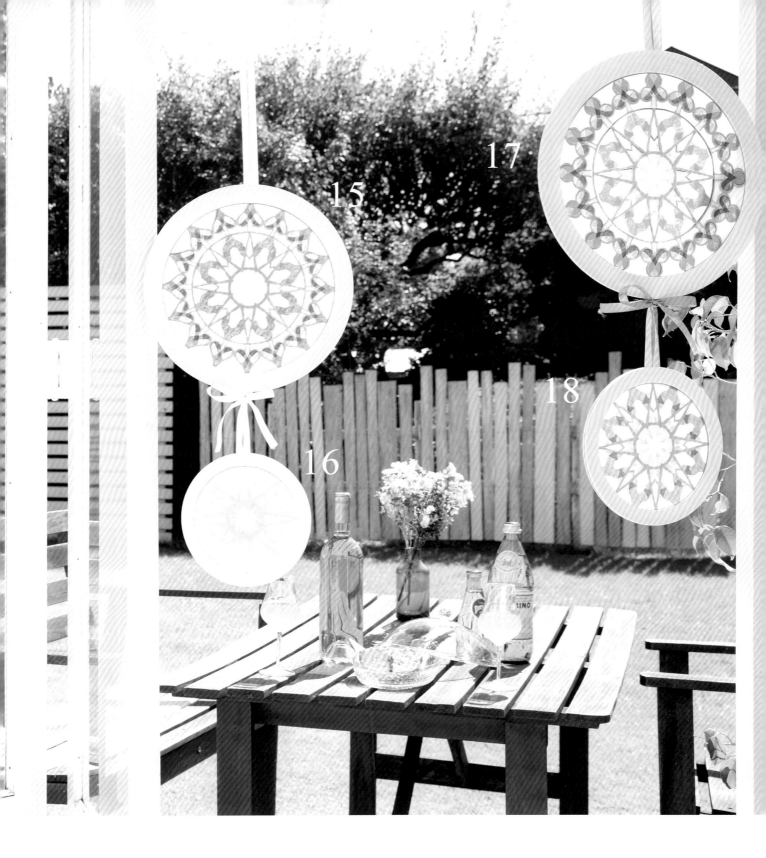

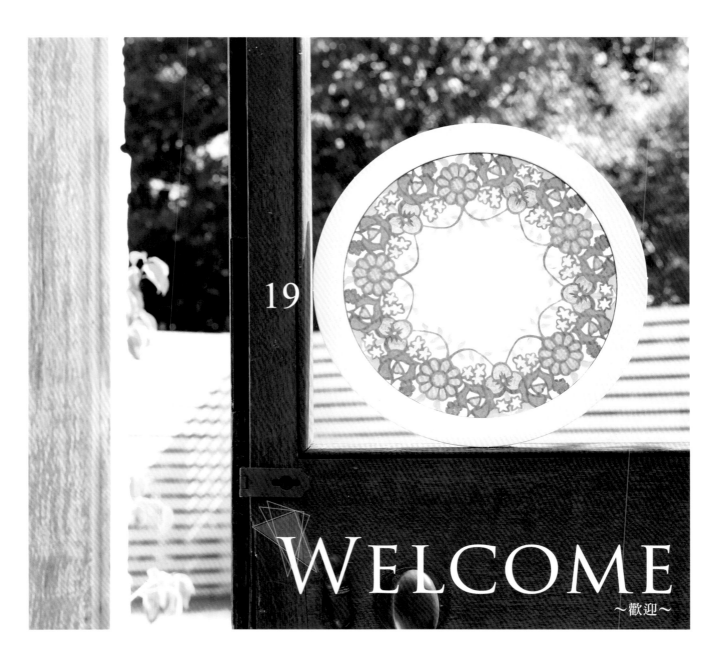

19

WELCOME
~歡迎~

歡迎來到我家！

19 花圈
作法 ▶ p.56

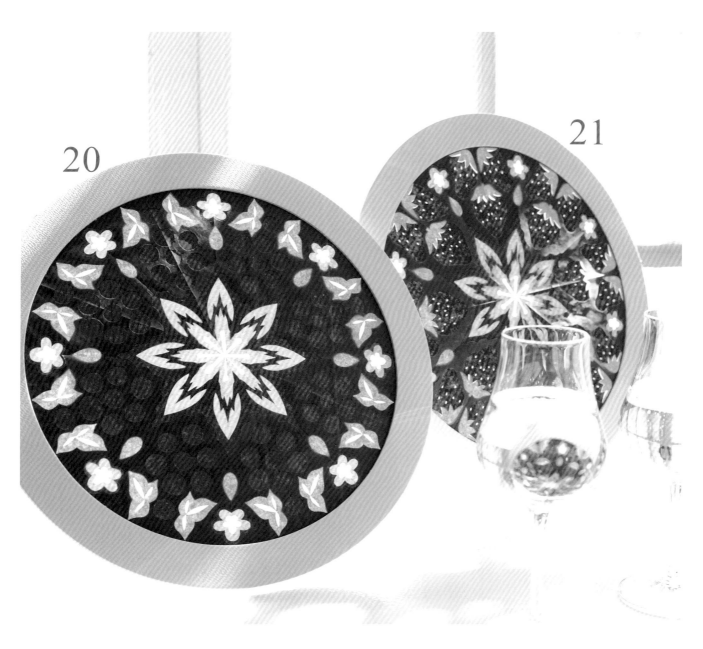

20

21

如以剛摘下的莓果作成的飲料，
有著豐富的酸甜滋味。

20 葡萄
作法▶ p.57

21 草莓
作法▶ p.57

22

23

LIVING ROOM

~客廳~

22 檸檬
作法▶ p.58

23 橘子
作法▶ p.58

以迷迭香＆薰衣草
調合柑橘系的香味。

以季節性的素材&溫柔的心情
作為盛宴的款待。

24

24 蔬菜盤
作法 ▶ p.59

25

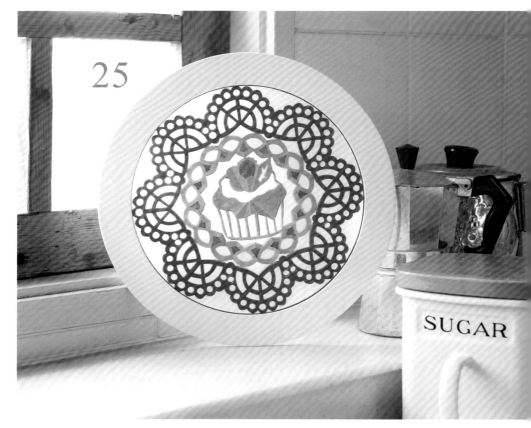

25 杯子蛋糕
作法 ▶ p.60

將白色底加上細緻的藍色漸層花樣，
宛如漂亮的彩繪盤。

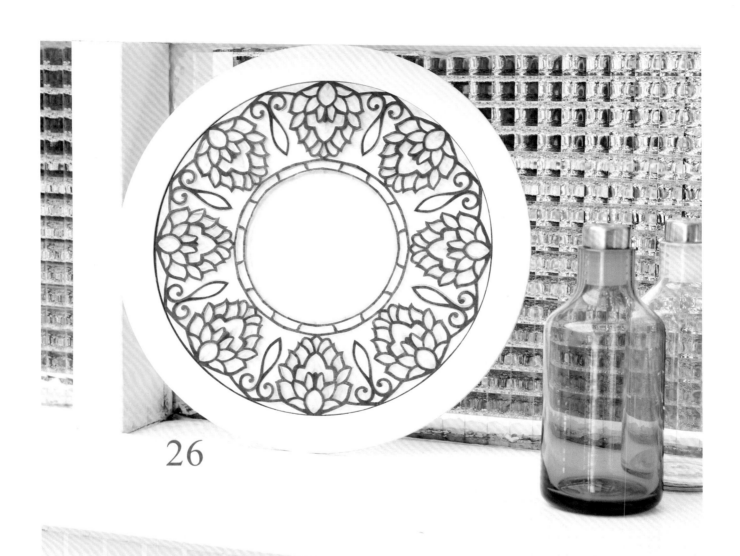

26

26 藍色彩繪盤
作法 ▶ p.61

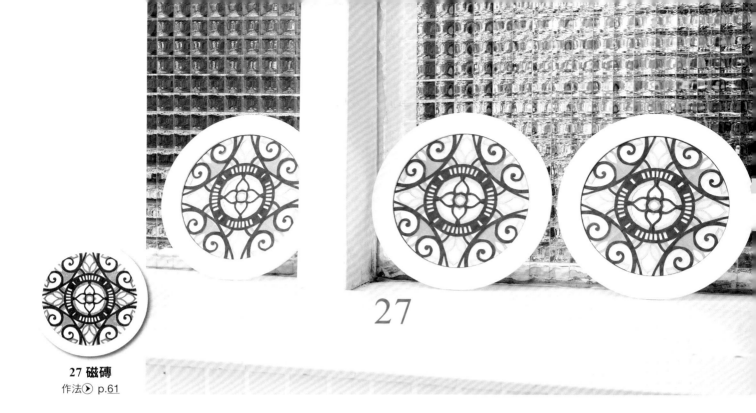

27 磁磚
作法 ▶ p.61

以令人聯想到土耳其磁磚的花樣，
營造出旅途中的氛圍。

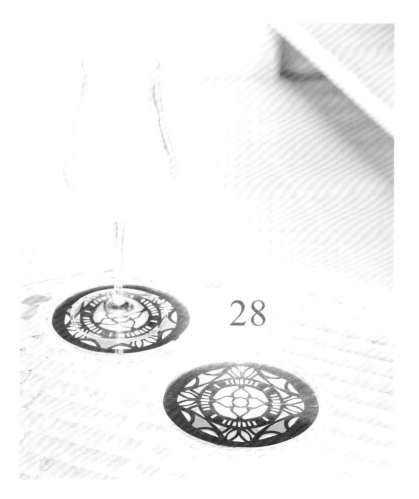

28 杯墊
作法 ▶ p.56

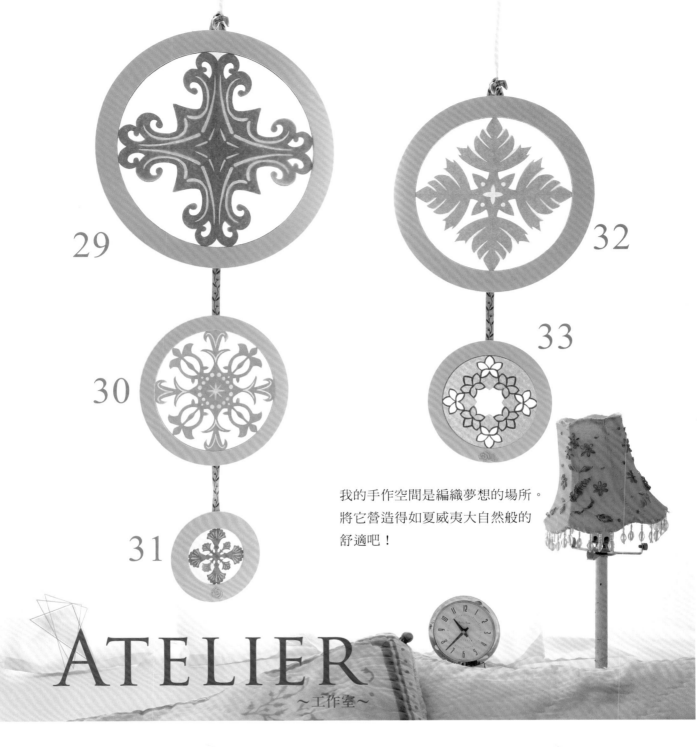

29

32

30

33

31

我的手作空間是編織夢想的場所。
將它營造得如夏威夷大自然般的
舒適吧！

ATELIER
～工作室～

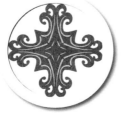

29 Wave
作法▶ p.62

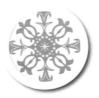

30 Honu
作法▶ p.63

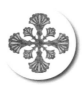

31 Shell
作法▶ p.63

32 Leaf
作法▶ p.62

33 Prumeria
作法▶ p.63

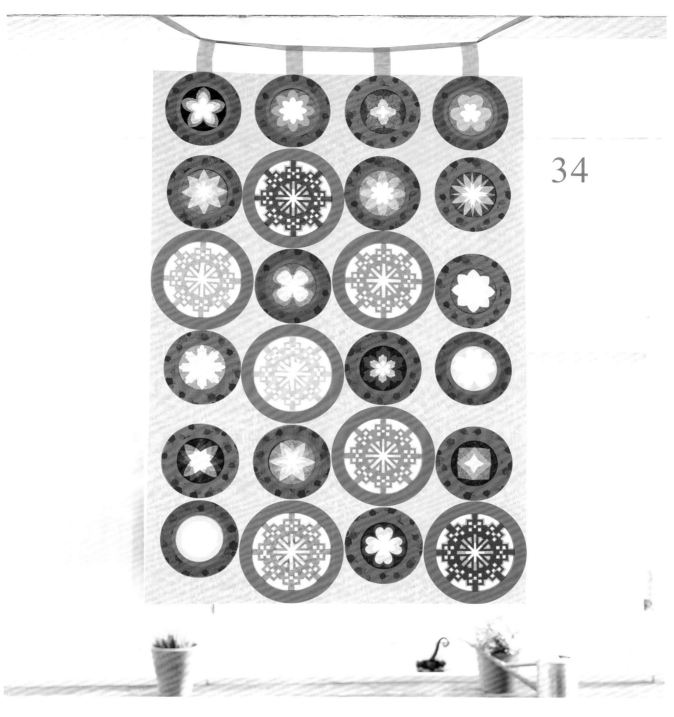

再沒有比接連的蕾絲花樣
更令人傾倒的美麗了！

34 光之拼布
作法 ▶ p.64

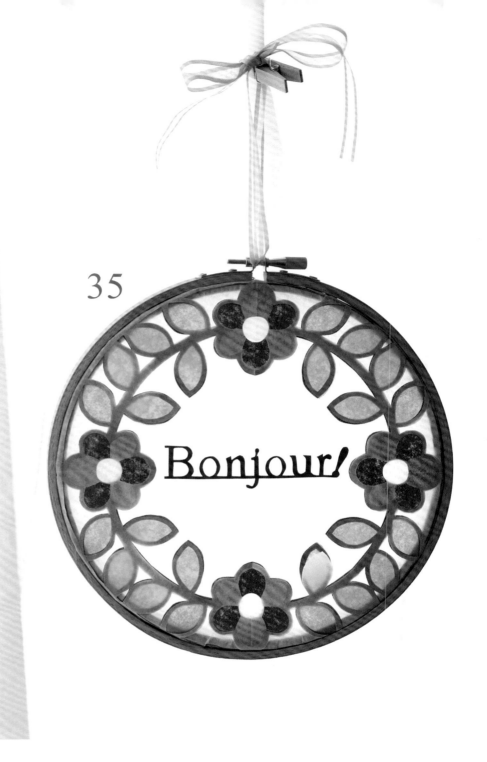

35

Bonjour!

35 刺繡 ✽ Bonjour
作法 ▶ p.66

掛上刺繡裝飾，
房間立刻搖身一變成為花園。

36

一針一針悠閒又奢侈的
十字繡時光。

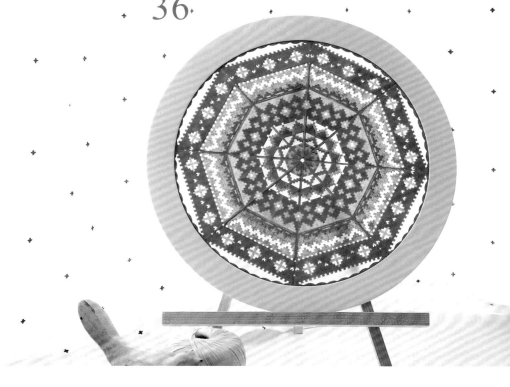

36 北歐風
作法 ▶ p.67

37

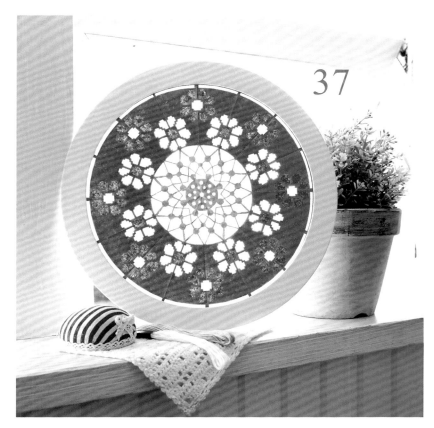

37 提洛爾風
作法 ▶ p.67

KID'S ROOM

~兒童房~

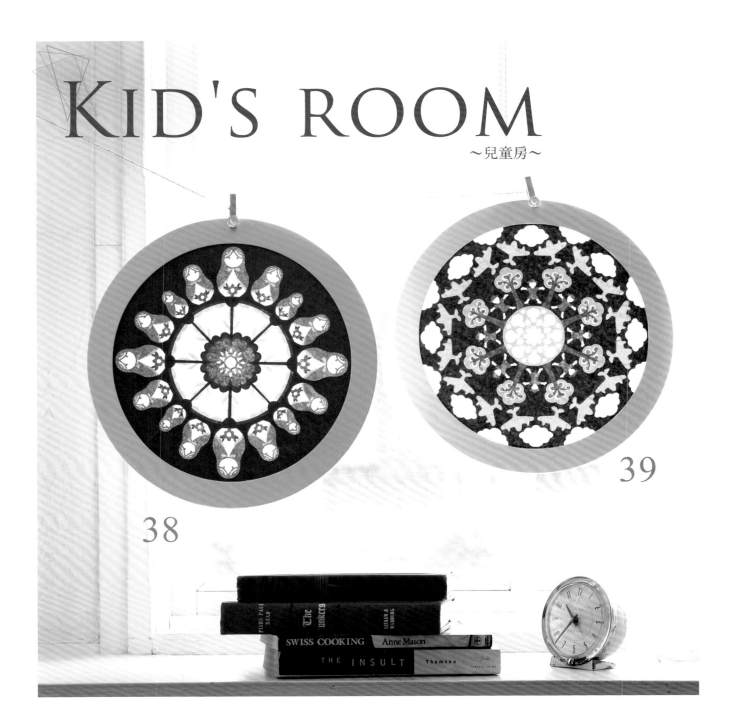

38

39

為滿載夢想的兒童房，
妝點上環遊世界的玩具設計。

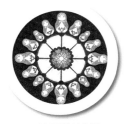

38 俄羅斯娃娃
作法▶ p.68

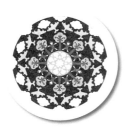

39 地球
作法▶ p.69

少女般的歐洲世界，就連大人也沉醉其中。

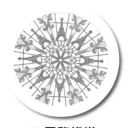

40 巴黎鐵塔
作法 ▶ p.69

41 天鵝
作法 ▶ p.70

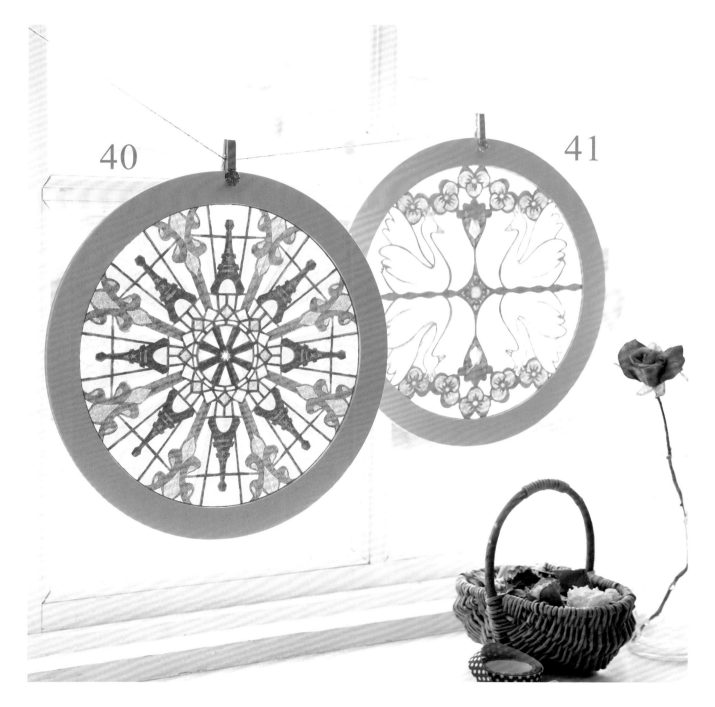

40

41

BRIDAL STORY

~婚禮物語~

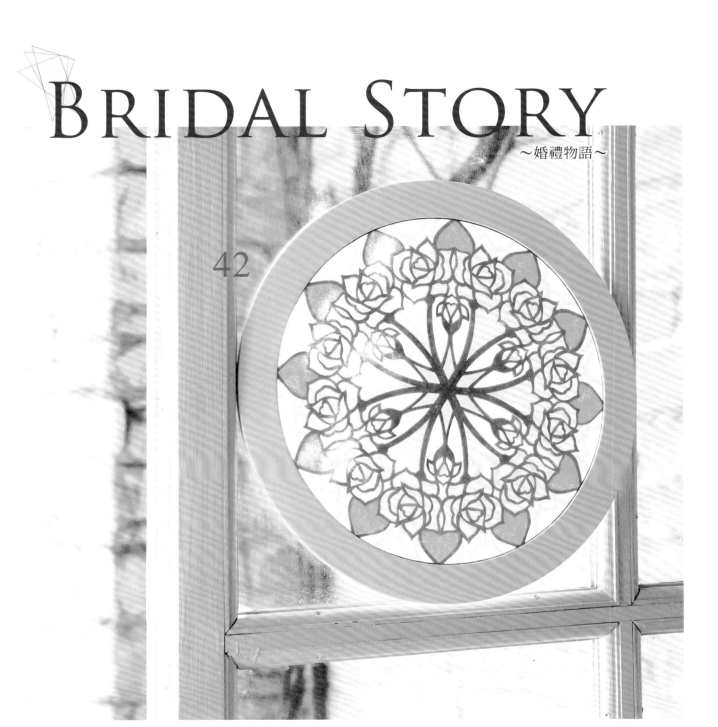

42

42 十二朵玫瑰
作法 ▶ p.73

鑲入十二朵玫瑰的花束，
是求婚記念的美好物語。

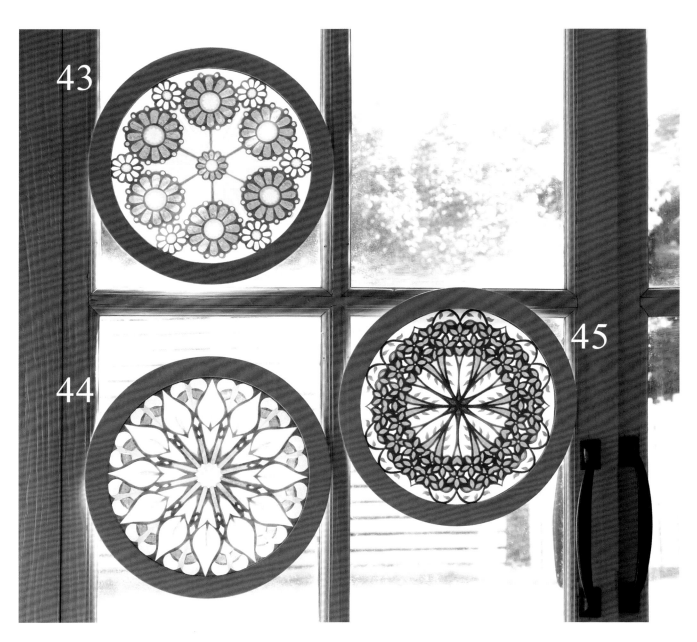

以充滿祝福的婚禮花朵，
永久記錄下最幸福的時刻。

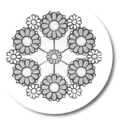

43 非洲菊
作法▶ p.71

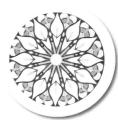

44 海芋
作法▶ p.72

45 藍星花
作法▶ p.72

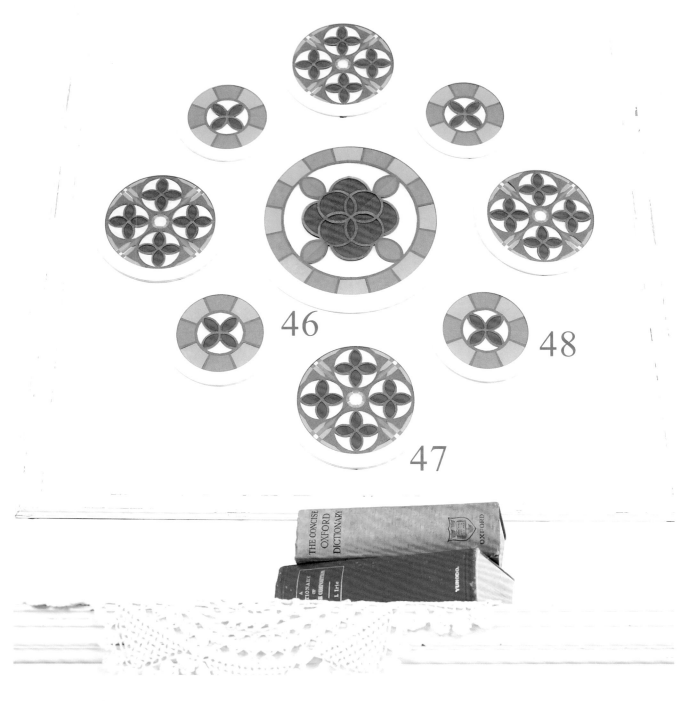

46

48

47

46 Nature
作法 ▶ p.74

47 Classic
作法 ▶ p.73

48 Eternity
作法 ▶ p.74

在鑲嵌玻璃前誓言永遠的愛，
如愛大自然般地孕育愛情吧！

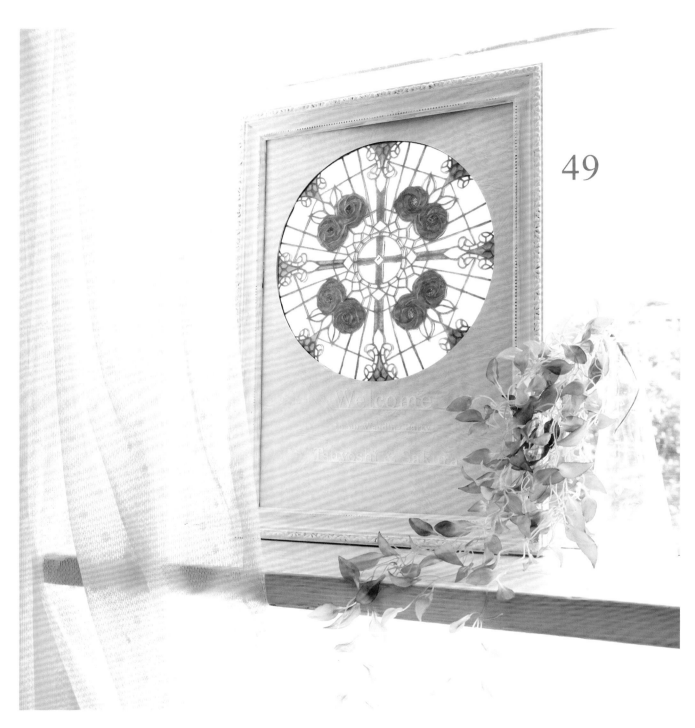

49

世界唯一的歡迎光臨告牌，
是充滿心意的手工創作。

49 玫瑰十字架
作法 ▶ p.75

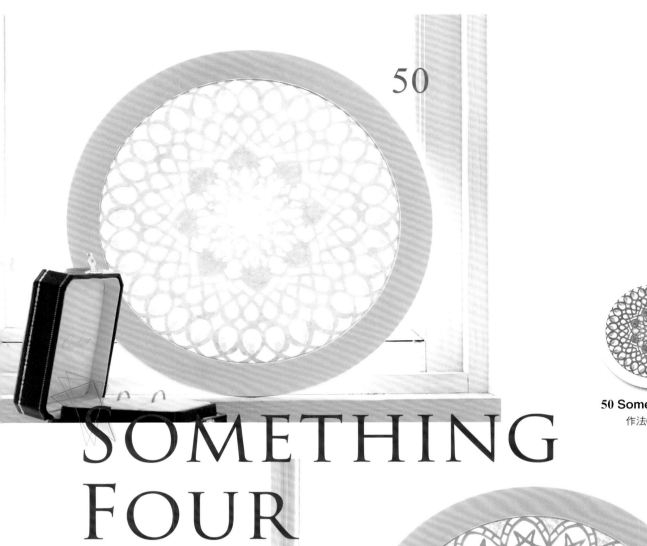

50

SOMETHING FOUR

~其他之四~

讓新嫁娘得到幸福的
四種咒語。

51

50 Something New
作法▶ p.76

51 Something Old
作法▶ p.76

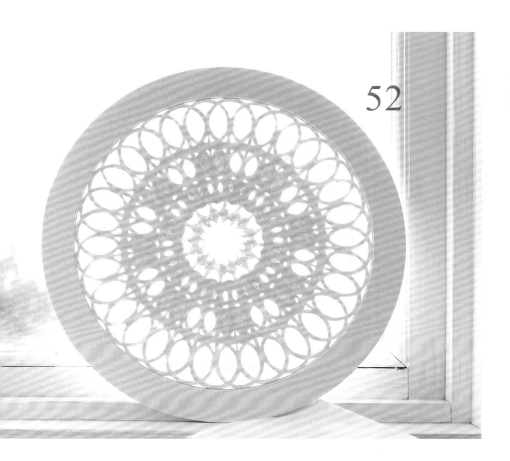

52

希望相愛之人的幸福
能永遠持續下去。

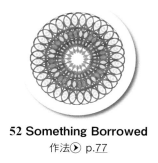

52 Something Borrowed
作法 ▶ p.<u>77</u>

53

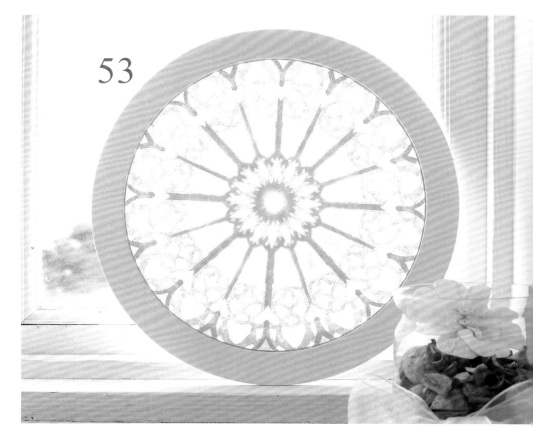

53 Something Blue
作法 ▶ p.<u>77</u>

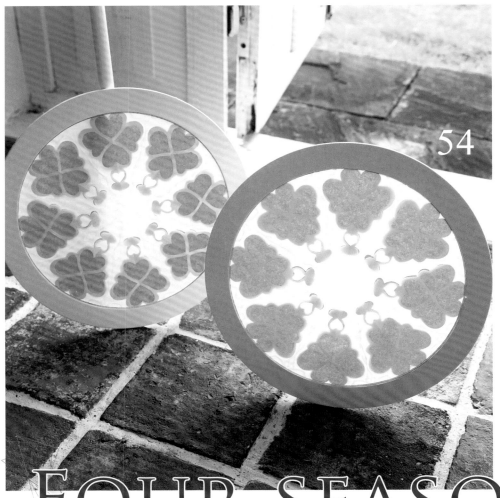

54 幸運草
作法 ▶ p.78

54

FOUR SEASONS

~點綴四季の玫瑰窗~

看看腳邊吧！
溫暖的春天已經來臨囉！

55

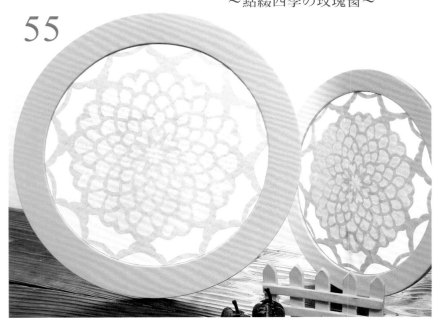

55 白詰草
作法 ▶ p.78

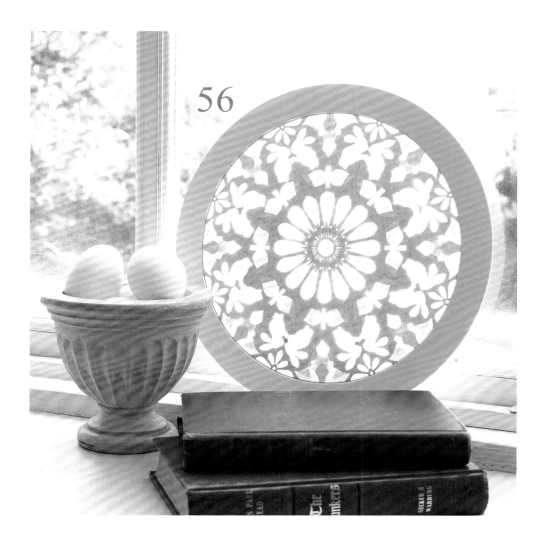

56

56 兔子舞
作法 ▶ p.79

復活節、兒童節⋯⋯
四季應時的節慶，
正是感受豐饒大自然的重要瞬間。

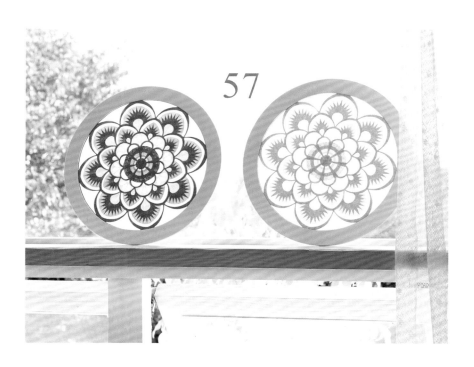

57

57 鯉魚旗
作法 ▶ p.80

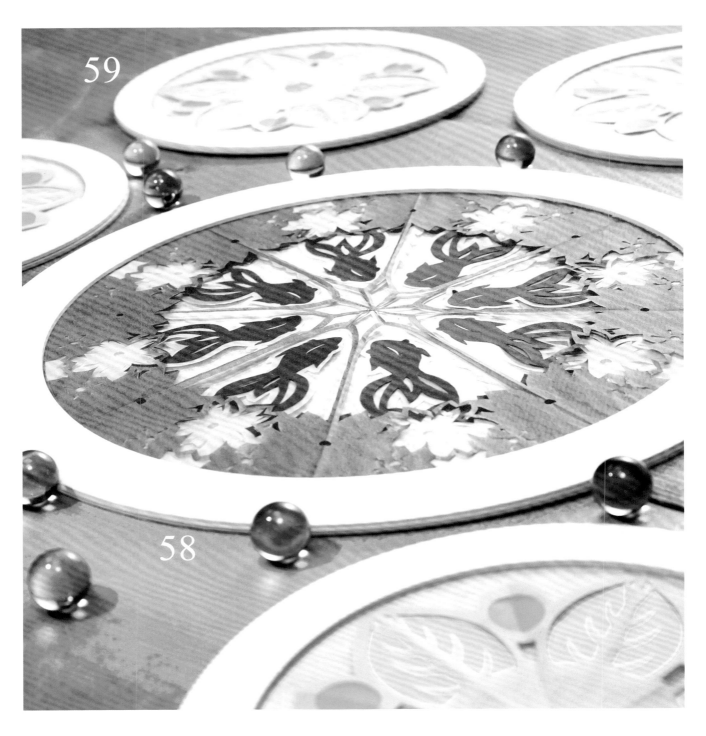

59

58

58 金魚
作法 ▶ p.81

59 彈珠
作法 ▶ p.81

刻印在夏季廟會中的甜美情景，
一定會成為重要的寶物。

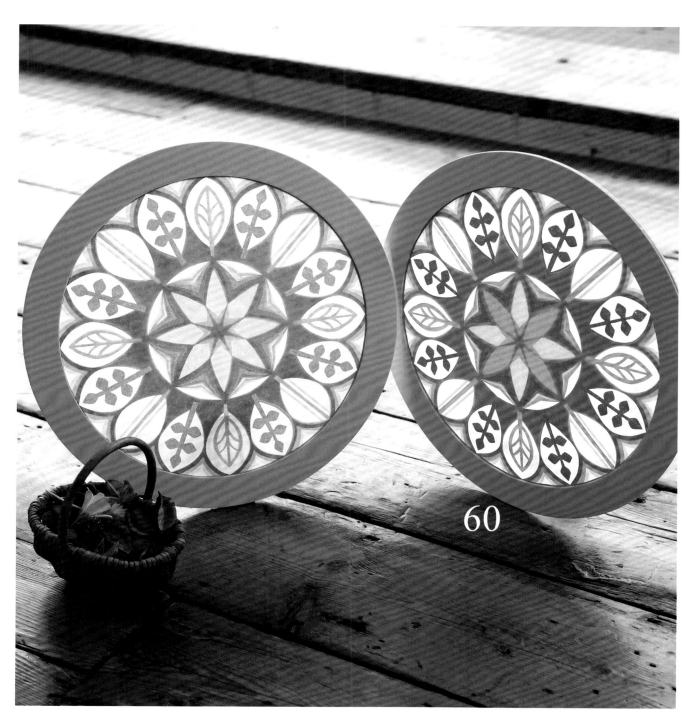

火紅的楓葉
是讓人在寒冷季節也想外出的魔法變化。

60 楓紅
作法▶ p.82

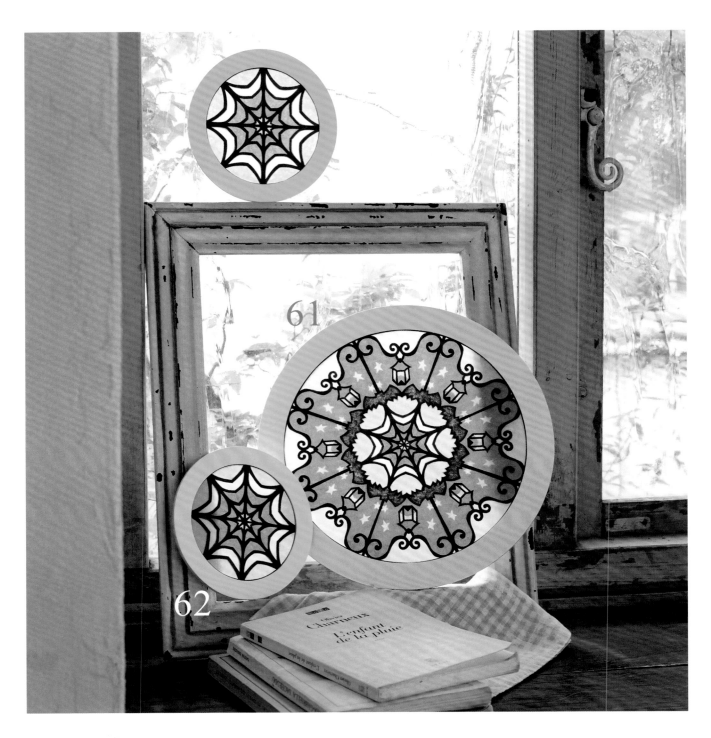

61

62

61 蝙蝠
作法▶ p.79

62 蜘蛛網
作法▶ p.85

在窗上施展魔法，
飛進萬聖節的世界吧！

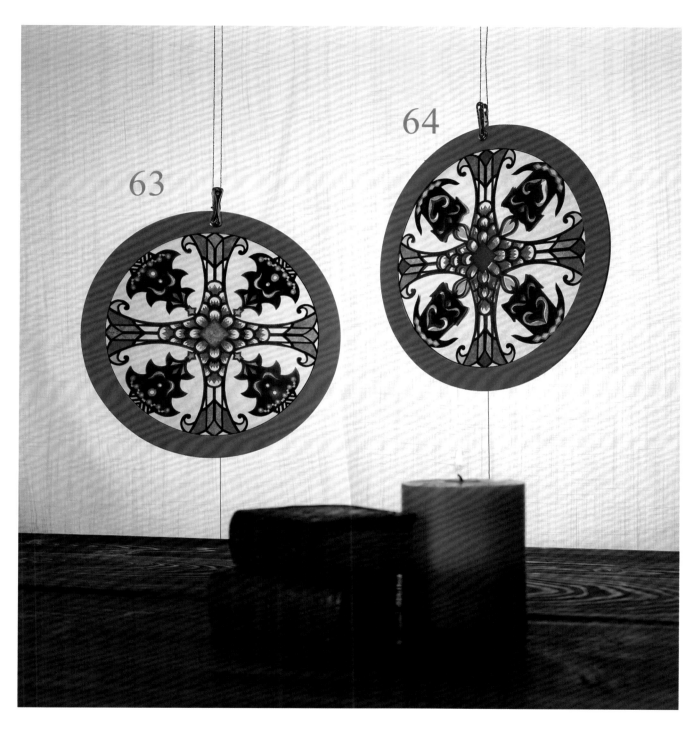

宛如繪本般的剪影，
映照出被溫暖光線包圍的冬季。

63 聖誕樹
作法 ▶ p.83

64 蠟燭
作法 ▶ p.84

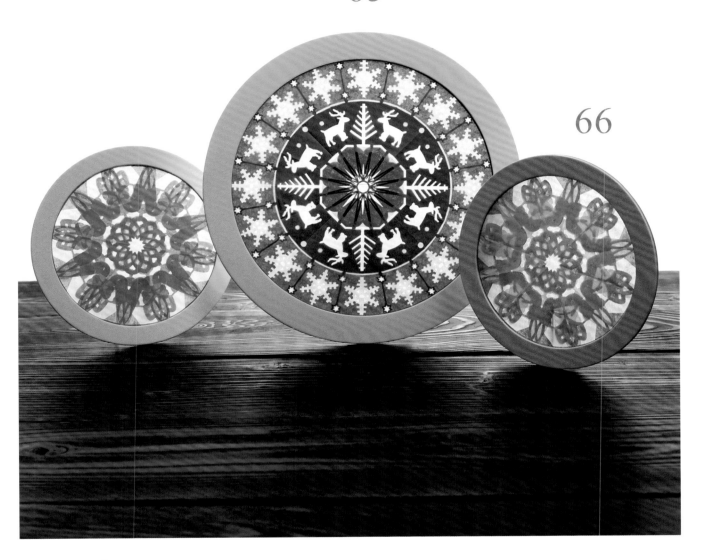

65

66

65 麋鹿
作法 ▶ p.85

66 結晶
作法 ▶ p.86

雪花結晶是來自天空的禮物，
盡情享受臨窗眺望的奢侈時光吧！

～著迷於光線＆色彩の療癒藝術～

by Asako Hirata

喜歡悄悄話的女孩們聽不見，只有追逐蝴蝶的少年能聽見紙張的聲音。

你相信紙張所編織的光＆色彩的魔法嗎？

　　藉著能與自然協調、知道讓事情順利進行方法的玫瑰窗，想起幾乎已經遺忘的孩提時代的感覺。從有限的顏色中孕育出無限的色彩，裁剪後攤開時＆光線映透時的感動，是令心情沉穩的處方箋。

　　選擇什麼主題？混合幾種顏色？以興奮不已的心情製作的玫瑰窗，能為各種場所妝點上幻想的色彩。從玫瑰窗窺視光線的色彩，依春夏秋冬、東西南北、從上午到下午、從自然光線到照明的不同，給人的氛圍就有相當大的變化。另外，依據觀看玫瑰窗的距離，而產生不同的印象也是很有趣的藝術裝置。例如本書開頭的萬花筒系列，就拉開距離來看時更加美麗的設計。

　　令人想起故鄉的事物、忘不了的重要童謠、日本四季＆習慣不可欠缺的象徵、花朵＆樹木等……將這些設計成玫瑰窗，也是重視鑲嵌玻璃特有的訊息象徵。

　　此外，使一張玫瑰窗中不僅只包含設計，依主題組合出多樣的空間演出也是世界上的首次嘗試。

　　我已將這五年間編出的600種以上的新技法（錯開技法、雕刻技法、色彩論等）融入本書作品各處，且為了今後也能作出讓人們有著心靈豐富生活的「真正能得到幸福的場所」，而進行了各式各樣的挑戰。請你務必與我一起感受玫瑰窗的魅力喔！

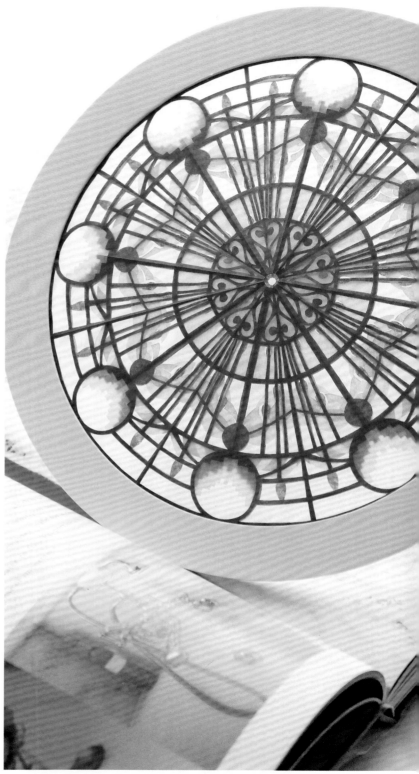

※此為參考作品。

ARRANGE
～變化～

以剩餘的紙張作出花樣&
貼在杯子等容器上，
當作可愛的花瓶來使用也OK。

68

67

67・68 花瓶　作法 ▶ p.86

作成如撕貼畫般的作品
也能漂亮地透出光線。
與玫瑰窗作品呈現出明顯不同的印象。

69　　**70**　　**71**

72

69至72 透光畫　作法 ▶ p.87 至 p.88

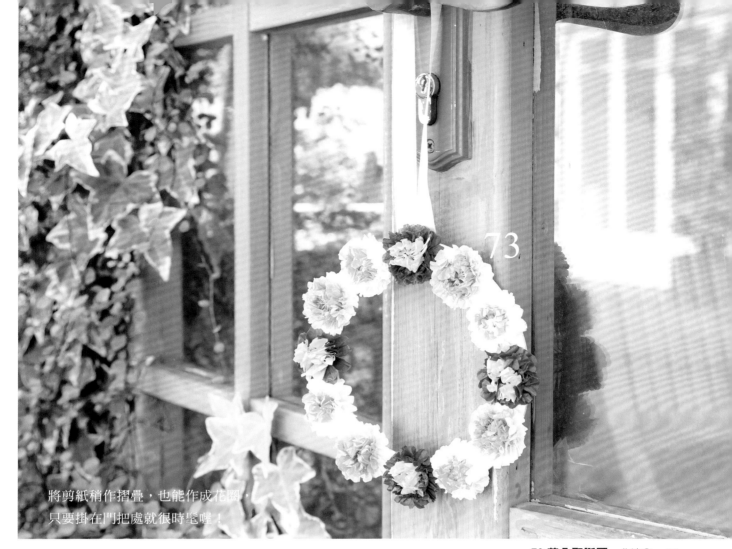

將剪紙稍作摺疊，也能作成花圈，
只要掛在門把處就很時髦喔！

73 花朵聖誕圈 作法 ▶ p.88

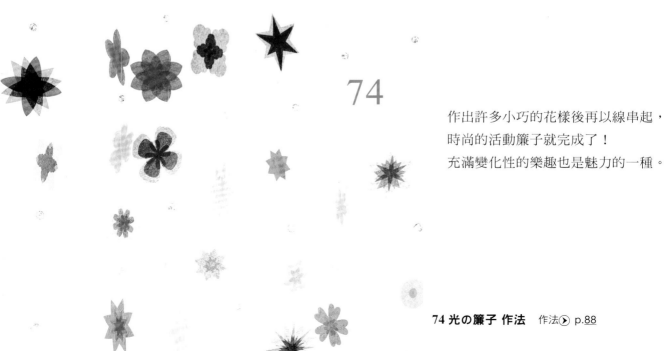

74

作出許多小巧的花樣後再以線串起，
時尚的活動簾子就完成了！
充滿變化性的樂趣也是魅力的一種。

74 光の簾子 作法 作法 ▶ p.88

基本
道具＆材料

■ 玫瑰窗用色紙　各色
（ローズウィンドウ用ペーパー）
本書幾乎所有作品皆使用此款紙張。
由於色彩豐富且紙質薄，製作作品時
透光佳且顯色，十分推薦使用。

■ 玫瑰窗用框　各尺寸
（ローズウィンドウ用枠）
本書幾乎所有作品皆使用此款框架。
從大型到迷你，共有五種尺寸，兩片
為一組。取厚紙板自己動手作也OK！

■ 自動鉛筆
描寫圖案時使用。

■ 剪刀（小・大）
剪紙時使用。推薦選用小型且前端尖
銳的剪刀，大剪刀較適合裁剪紙張。

■ 雕刻刀
割紙時使用。建議選用30度刀片來切
割，使用時請注意不要割到手。

■ 切割墊
割紙時墊在下方，以防止切割時畫花
桌子。建議使用割痕少＆有彈性的墊
子。

■ 口紅膠
固定紙張時使用。

■ 雙面膠
固定框架時使用。

■ 橡皮擦
以便擦除殘留的線條。

有它就很
方便の道具

■ 透明夾
攤開切割好的紙張時使用，以便黏貼
＆配色時，保護作品的表面。

■ 鑷子
修正細小部分＆固定時使用。

■ 滾輪
在手摺的紙上再次滾壓滾輪可以摺得
更漂亮。

■ 打洞器
開圓洞時很方便。圓形大小也有多種
選擇。

■ 量角器
測量摺紙角度時使用。

■ 木工用白膠
將吊掛緞帶固定在框中＆在表框上作
裝飾時使用。

基本作法 （製作P.25 · 53「Something Blue」，圖案參見P.77。）

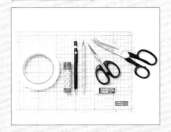

1　準備基本道具。

2　準備需要的紙張&兩片框架。

3　將框架放在紙張中央，仔細描繪內徑的線條。

4　將所有紙張完成描線。

5　在內徑線的外側預留1cm以便塗膠&剪去多餘部分。

6　裁剪所有紙張。

7　將除了底紙之外的紙張透光對齊內徑的線條，漂亮地對半摺。

8　將其他紙張全部對摺。以指腹按壓摺線，盡可能地摺平。

9　對合線條後對半摺。

10　完成紙張摺疊。

11　再次對半摺，此時需自圓的中心起確實摺疊。

12　完成紙張摺疊。

13　中心端朝向左側，將上方兩片往上摺（留下一片不摺）。再翻至反面，以相同方式摺疊剩餘的一片。

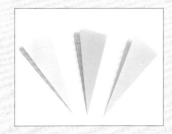

14　以相同方式摺疊其他紙張。

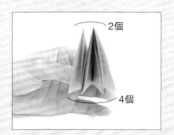

15　確認摺山如圖所示為上2·下4。

16　將中心端朝向自己，四個摺山側在左邊，兩個摺山側在右邊，且分別在塗膠位置標記數字。

17 將紙張輕輕攤開＆對合影印下的圖案，此時要從圓形中心確實對齊角度＆內徑的線條。

18 描寫圖案。描寫時注意不要有遺漏。（描寫深色紙張時，建議放在窗上透光會比較容易。）

19 漂亮地完成描圖。

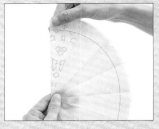

20 對摺紙張（回到8的狀態），使圖案如圖示般位於上方，再仔細地按步驟9至14回摺。

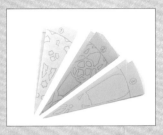

21 將全部的紙張都描寫上圖案後完成回摺。此時為了不使描好的圖案消失，需以手指從反面按壓。

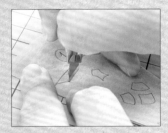

22 切割圖案。依從左到右、由上而下的順序切割，圓中心處務必留在最後切割。

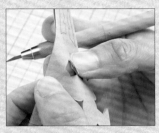

23 從背面以手指按壓，取下切割好的圖案。

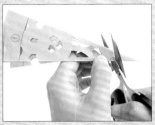

24 請依順手的方式交替使用雕刻刀＆剪刀。不管選用哪一種方式，均需確實地按住要切割的部分，一邊旋轉紙張一邊裁切。

高明の切割方法

從割線收尾部分相反的方向開始切割會較容易。

最後，沿著內徑的線條切割。

切割曲線時，應一邊旋轉圖案一邊切割。特別是進行最後一刀，雕刻刀要如立起來般地進行切割。

要取下的部分就算被劃開也沒有關係，深深地割成十字吧！

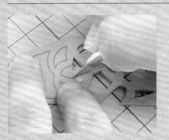

不限於沿著線條整塊切割，將圖案劃分成數次切割會比較簡單喔！

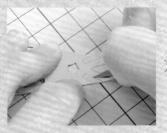

切割長線條區塊時，建議先切割兩長邊後再切割取下。

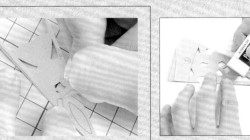

25 圖案全部切割完成後，一邊按壓紙張，一邊以橡皮擦去底稿線條。如果將紙張攤開來擦較容易破掉，要特別注意。

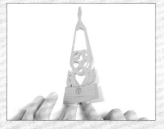

26 確實地攤開紙張。

攤開成兩片＆以手指輕描中心的摺線。

將紙張往右攤開，以手指輕描中心摺線。

再往右邊攤開，以手指輕描中心摺線。接著翻面攤開至半圓形。

將紙張完整攤開，以手指輕描中心摺線。

最後在圖紙上放上透明夾＆按壓成平坦狀，接下來的作業就變得簡單了！

27 將全部剪紙都完整攤開。

28 以框架的反面對合底紙上的內徑線條。

29 將框架塗上口紅膠，此時不是一口氣塗滿膠，而是上下局部對合塗膠。

30 將右半側完全塗上口紅膠。一開始先決定右邊的頂點，使框內不要出現皺褶，將紙張往外鋪貼。另一側也以相同作法黏貼。

31 對合底紙的內徑線條，以相同方式貼上紙①。這時要注意不要拉得太超過。

32 將圖紙②放在圖紙①上。依內徑的線條·摺線·花樣為基準，以相同方式貼在一起。

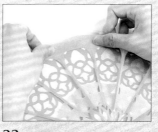

33 以步驟32相同作法貼上圖紙③。

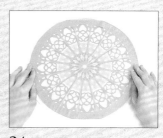

34 漂亮地完成黏貼。

35 將另一片框架（反面）貼上雙面膠。

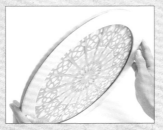

36 立起作品，在桌上敲打調整後，將35的框貼在正面。

37 完成，裝飾在透光處吧！

私藏の技巧

■ 修復

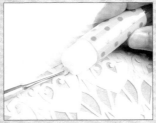

以口紅膠＆鑷子將不小心割下的圖案貼上，紙張浮起時作法亦同。

■ 製作色票

將各色紙張封入護貝膠膜或塑膠袋內保存，作出色票。

在透光的狀態下檢視色票，確認透明感＆顏色。

■ 自製底紙

1 以圓形切割器作出外框。

2 在厚紙板上黏貼喜歡的紙張，使框架也能作出設計感。

基本尺寸	
大圓形	外徑28cm
	內徑23cm
中圓形	內徑18cm
小圓形	內徑14.5cm
極小圓形	內徑11cm
迷你圓形	內徑6.8cm

圖案縮小／放大影印的方法

縮小　例）大→中
　　　18cm ÷ 23cm ＝約78%

放大　例）中→大
　　　23cm ÷ 18cm ＝約128%

■ 提升切割技巧

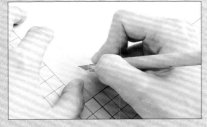

1 首先，從直線切割開始吧！此時，請確認刀刃的手感、速度、呼吸＆按壓著的手的位置。

2 重疊紙張進行切割，練習至最後重疊16張紙也能切得漂亮為止。

■ 難以割取時的對應方法

在割取圖案時，若後面的紙張還連在一起，只要將雕刻刀從切割方向的相反方向插入就OK了！一直重複從相同方向切割會造成切口髒汙，請特別注意。

40

高級技巧

■ 圖案橫跨摺線時（馴鹿P.32　類似參見＊蔬菜盤P.11）

1　參見基本作法1至18，描寫上圖案。再依基本作法20相同作法，以9至14的要領進行回摺。

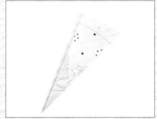

2　先割下跨線圖案上方有圖案的部分。

3　將步驟2的上方兩片往左展開，下方一片往右展開。

4　將步驟3翻到背面，在反對側摺疊。

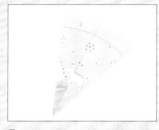

5　翻回正面，注意不要讓圖案偏掉，將剩餘的圖案如圖示般完成割取。

6　從步驟5的紙張的中心起，對半摺至5cm左右。

7　剪下剩餘的圖案。

8　完成！

■ 圖案中心處為一片切割畫時（杯子蛋糕P.11）

1　參見基本作法1至18，描寫上圖案。再依基本作法20相同作法，以9至14的要領回摺。

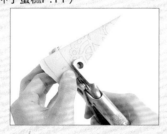

2　先割下跨線圖案上方有圖案的部分，圓形的圖案也可以利用打洞器挖空。

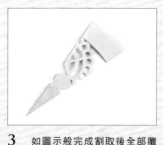

3　如圖示般完成割取後全部攤開，以雕刻刀割下中心處的切割畫。

4　只有一張紙時容易破掉，請如圖所示進行切割。

■ 將圖案故意錯開
（萬花筒系列P.2・3　金魚P.28）

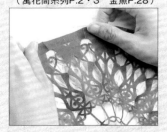

圖案根據設計至多可以錯開到一個摺分。（往右邊半個）以目測將紙張放在摺線＆摺線間〔左邊5mm〕後貼上。

■ 切割畫的技巧
（刺繡＊Bonjour　P.16）

1　重疊畫圖紙＆圖案，以釘書針固定四周。

2　有圖案需要挖空時，先從要挖取的部分開始切割。

3　中間全部割除後，再切割輪廓線。

角度表&摺法

4等分・8等分・16等分，只要一直對半摺就能摺出漂亮的摺紙；
但要將6等分・10等分・12等分摺得漂亮，正確對合角度來摺是相當重要的。
只要將紙張放在以下的角度表上，對合角度摺疊就能摺得簡單又漂亮喔！

角度表

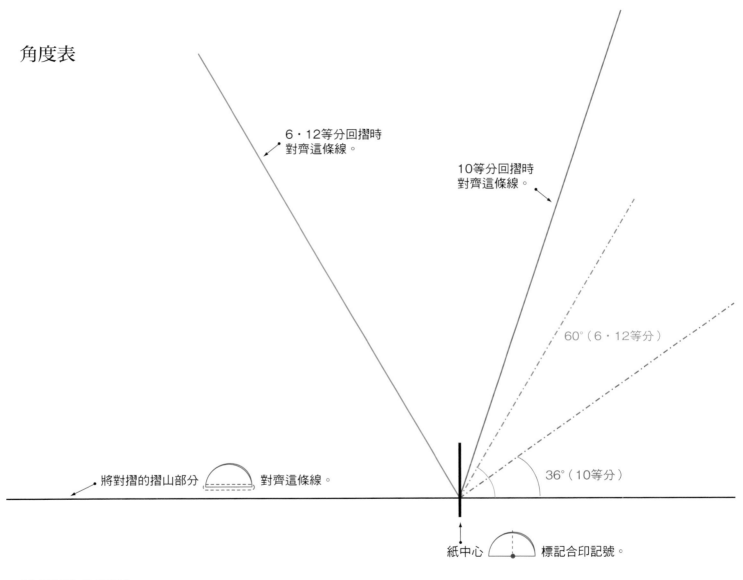

6・12等分回摺時
對齊這條線。

10等分回摺時
對齊這條線。

60°（6・12等分）

36°（10等分）

將對摺的摺山部分 對齊這條線。

紙中心 標記合印記號。

使用量角器時

❶將紙對摺。

❷再次輕輕地對摺，在中心
下部加上摺痕。若不清楚就
畫上記號線吧！

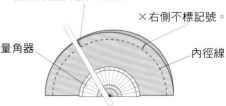

在左側塗膠處標上記號。

✕右側不標記號。

量角器

內徑線

以❷測量角度，對合中心點&放上尺規，
在內徑的線條外側標上記號。且將面向自
己的左側加上記號。

4等分（每1等分90°）

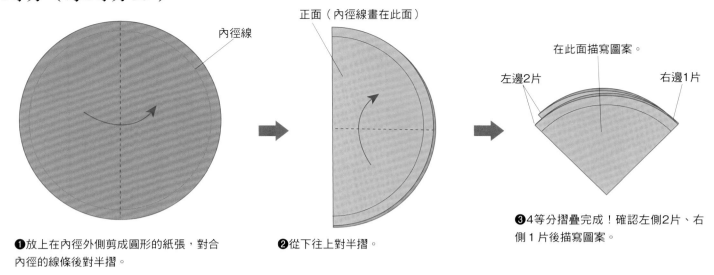

內徑線

正面（內徑線畫在此面）

在此面描寫圖案。

左邊2片

右邊1片

❶放上在內徑外側剪成圓形的紙張，對合內徑的線條後對半摺。

❷從下往上對半摺。

❸4等分摺疊完成！確認左側2片、右側1片後描寫圖案。

6等分（每1等分60°）＆12等分（每1等分30°）

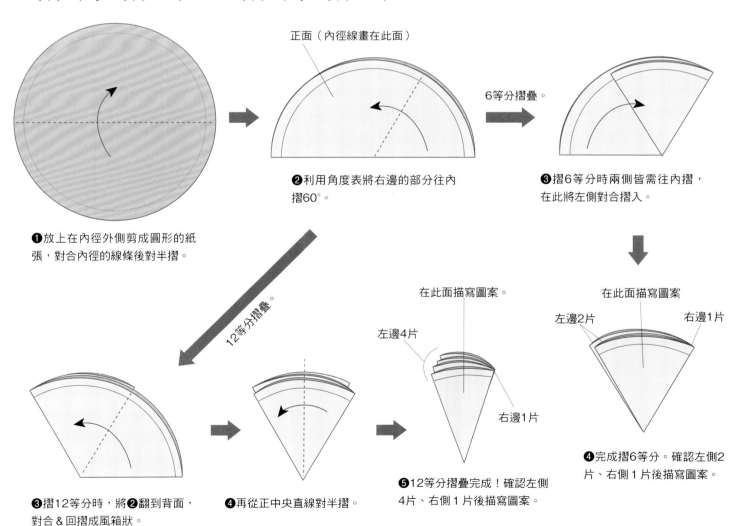

正面（內徑線畫在此面）

6等分摺疊。

❶放上在內徑外側剪成圓形的紙張，對合內徑的線條後對半摺。

❷利用角度表將右邊的部分往內摺60°。

❸摺6等分時兩側皆需往內摺，在此將左側對合摺入。

12等分摺疊。

在此面描寫圖案。

左邊4片

右邊1片

在此面描寫圖案

左邊2片

右邊1片

❸摺12等分時，將❷翻到背面，對合＆回摺成風箱狀。

❹再從正中央直線對半摺。

❺12等分摺疊完成！確認左側4片、右側1片後描寫圖案。

❹完成摺6等分。確認左側2片、右側1片後描寫圖案。

8等分（每1等分45°）＆16等分（每1等分22.5°）

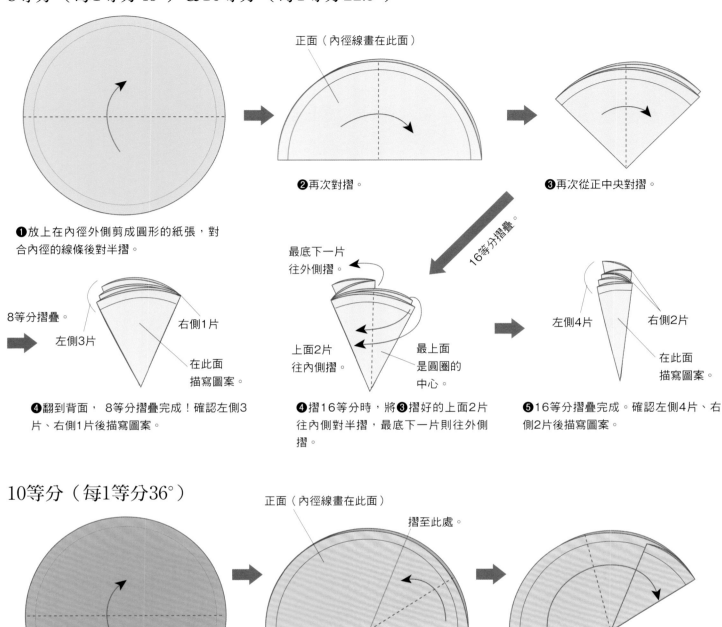

❶放上在內徑外側剪成圓形的紙張，對合內徑的線條後對半摺。

正面（內徑線畫在此面）

❷再次對摺。

❸再次從正中央對摺。

16等分摺疊。

8等分摺疊。

左側3片　右側1片

在此面描寫圖案。

❹翻到背面，8等分摺疊完成！確認左側3片、右側1片後描寫圖案。

最底下一片往外側摺。

上面2片往內側摺。

最上面是圓圈的中心。

❹摺16等分時，將❸摺好的上面2片往內側對半摺，最底下一片則往外側摺。

左側4片　右側2片

在此面描寫圖案。

❺16等分摺疊完成。確認左側4片、右側2片後描寫圖案。

10等分（每1等分36°）

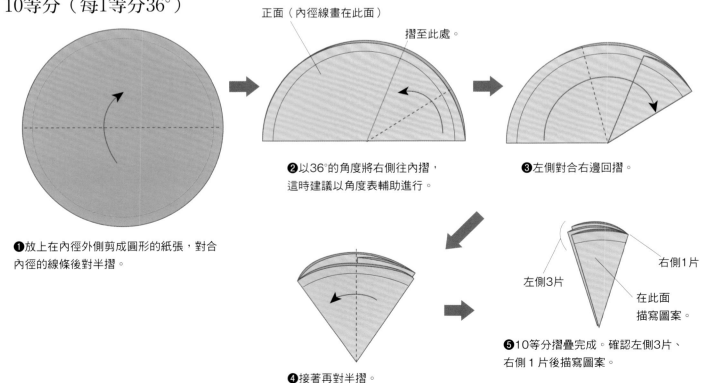

❶放上在內徑外側剪成圓形的紙張，對合內徑的線條後對半摺。

正面（內徑線畫在此面）

摺至此處。

❷以36°的角度將右側往內摺，這時建議以角度表輔助進行。

❸左側對合右邊回摺。

❹接著再對半摺。

左側3片　右側1片

在此面描寫圖案。

❺10等分摺疊完成。確認左側3片、右側1片後描寫圖案。

How to make

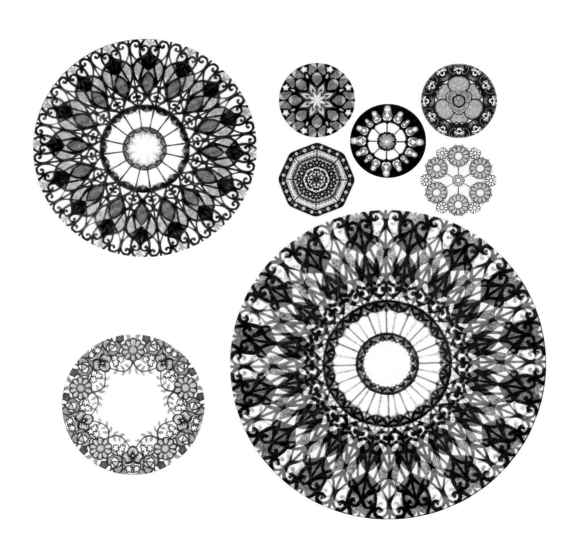

本書作品的原寸圖案＆作法

※本書所記載的圖案皆為依【底紙】→❶→❷→❸的順序切割＆重疊後完成作品。
※為了對合沒有特別標記的作品花樣尺寸，需在塗膠處重疊寫上數字的摺目。

玫瑰窗用紙の色票

white	cherry	canaria	lettuce	aqua	purple
pink	rose	lemon	green	sky	charcoal
peach	red	orange	marron	marine	

※玫瑰窗用紙依進貨的狀況差異，色調＆材質稍有不同。基本上沒有正反面分別，若是正面光滑，反面粗糙時，推薦將圖案描寫在反面。
※沒有專用紙時，也可以使用薄葉紙＆花紙喔！

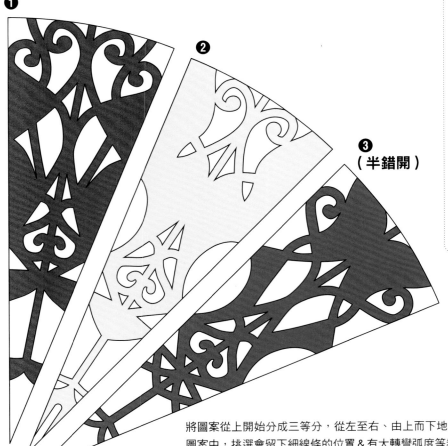

❶

❷

❸
（半錯開）

切割時の注意重點

切割取下。　　保留內徑的外緣。

不要切割內徑
的線條。

※書中的原寸圖案為沿框的內徑大小。所以除了
要割取的圖案部分之外，內徑線＆外側留白處不
要裁掉喔！

P.2-1　鑽石［萬花筒］

◆尺寸　　大（內徑23cm）
◆摺法　　16 等分（22.5°）
◆用紙　　【底紙】pink
　　　　　❶ red　❷ lemon　❸ marine

將圖案從上開始分成三等分，從左至右、由上而下地切割圖案就能使紙不偏掉地順利作業。建議從要切割的
圖案中，挑選會留下細線條的位置＆有大轉彎弧度等看起來最難的部分開始切割。
※將❸marine的摺線（花樣）往右錯開半邊後貼上。（參見P.41）

46

❶

❷

P.2-2　紅寶石［萬花筒］

◆尺寸　　大（內徑23cm）
◆摺法　　16 等分（22.5°）
◆用紙　　【底紙】pink
　　　　　❶ red　❷ sky　❸ marine

僅是將「鑽石」其中一片換成不同顏色的異色款
作品，給人的印象就大不相同。
挑選喜歡的顏色，創作專屬於你的寶石吧！
一旦變換顏色，外觀看起來就會不一樣，所以在
貼之前要先檢視順序喔！建議此時將切好攤開的
紙張一張張放入透明夾內，檢視起來就會相當簡
單。
※❸marine的摺線（花樣）往右錯開半邊後貼
上。（參見P.41）

❸（半錯開）

❸（半錯開）

P.2-3　藍寶石［萬花筒］

◆尺寸　　大（內徑23cm）
◆摺法　　16 等分（22.5°）
◆用紙　　【底紙】pink
　　　　　❶ sky　❷ lemon　❸ marine

在完成前，盡可能不要讓切割後攤開的紙張
❶❷❸重疊放在一起，以免發生進行下一個
步驟的作業時，紙張割開的部分互相勾到破
掉的狀況。
※❸marine的摺線（花樣）往右錯開半邊
後貼上。（參見P.41）

❷

❶

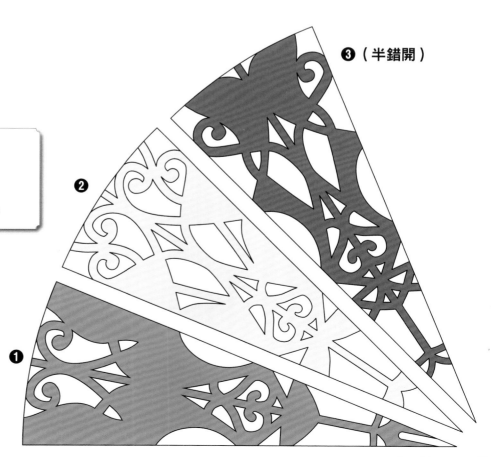

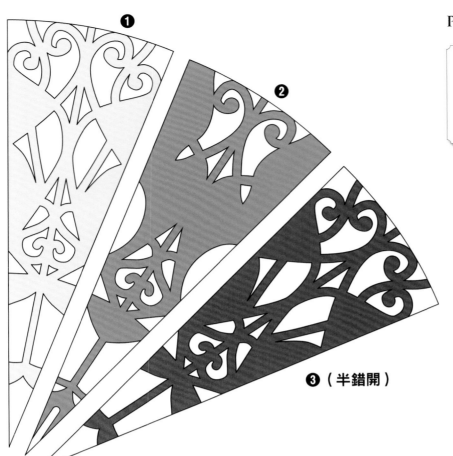

P.3-4 印度［萬花筒］

◆尺寸	大（23cm）	
◆摺法	16 等分（22.5°）	
◆用紙	【底紙】pink	
	❶ lemon ❷ sky ❸ red	

以世界各國國名為題的系列作品是以「鑽石」的
相同圖案作出的變化形。

以「鑽石」、「紅寶石」、「藍寶石」中所使用
的四色來配色吧！僅是如此就能產生相當豐富的
變化，若再將顏色改變，樂趣就會更加提升喔！
※❸red的摺線（花樣）往右錯開半邊後貼上。
（參見P.41）

P.3-5 洛杉磯［萬花筒］

◆尺寸	大（內徑23cm）	
◆摺法	16 等分（22.5°）	
◆用紙	【底紙】pink	
	❶ marine ❷ lemon ❸ lemon	

此作品的第3片不需錯開，直接貼合即
可。

但若故意錯開也能完成美麗的作品，會浮
現出一般的設計上不可能&流動的設計，
請一定要嘗試看看！

錯開技法雖然可以錯開到1個摺份，但此
設計若錯開1個摺份，圖案就會回到原
狀，因此建議只錯開半個。其中再一半或
是哪半個錯開，依照個人喜好決定即可。
不論錯開三片中的哪一個都會讓圖案產生
新的變化。

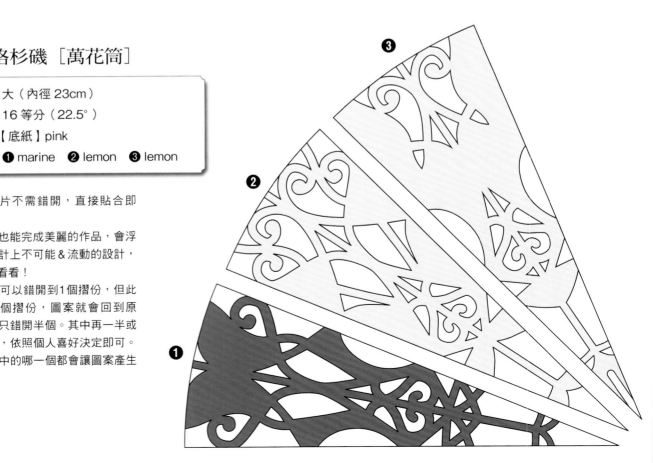

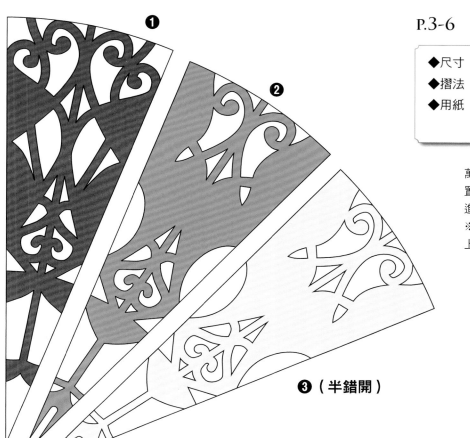

❶

❷

❸（半錯開）

◆尺寸　　大（內徑23cm）

◆摺法　　16等分（22.5°）

◆用紙　　【底紙】pink

　　　　　❶ red　❷ sky　❸ lemon

萬花筒系列的完成作品不建議放在伸手可及的位
置，請放在遠處眺望吧！配色也請預想到這點來
進行喔！

※❸lemon的摺線（花樣）往右錯開半邊後貼
上。（參見P.41）

P.4-7　小路の盡頭

◆尺寸　　大（內徑23cm）

◆摺法　　16等分（22.5°）

◆用紙　　【底紙】white

　　　　　❶ red　❷ green

　　　　　❸ aqua　❹ carcoal

依順手的方式挑選剪刀＆雕刻刀分別使
用吧！❷green上的半圓形設計以剪刀來
剪會比較容易喔！此時，剪刀一定要以
逆時針方向來剪（右撇子）。建議裁剪
曲線時使用刀刃的V字處，裁剪十字線
條＆直線時則使用刀刃前端。

請確實拿著待剪的圖紙，不是移動剪刀
而是移動紙張進行裁剪吧！

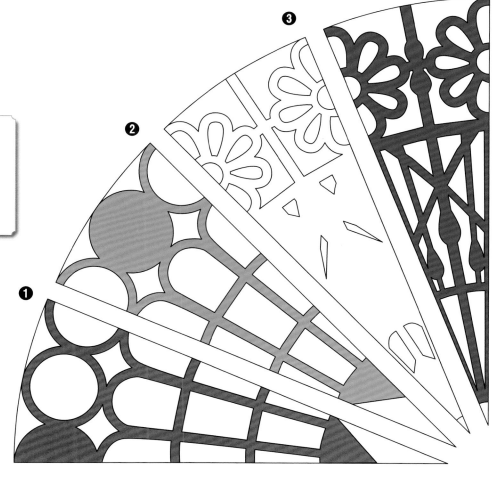

❶　❷　❸　❹

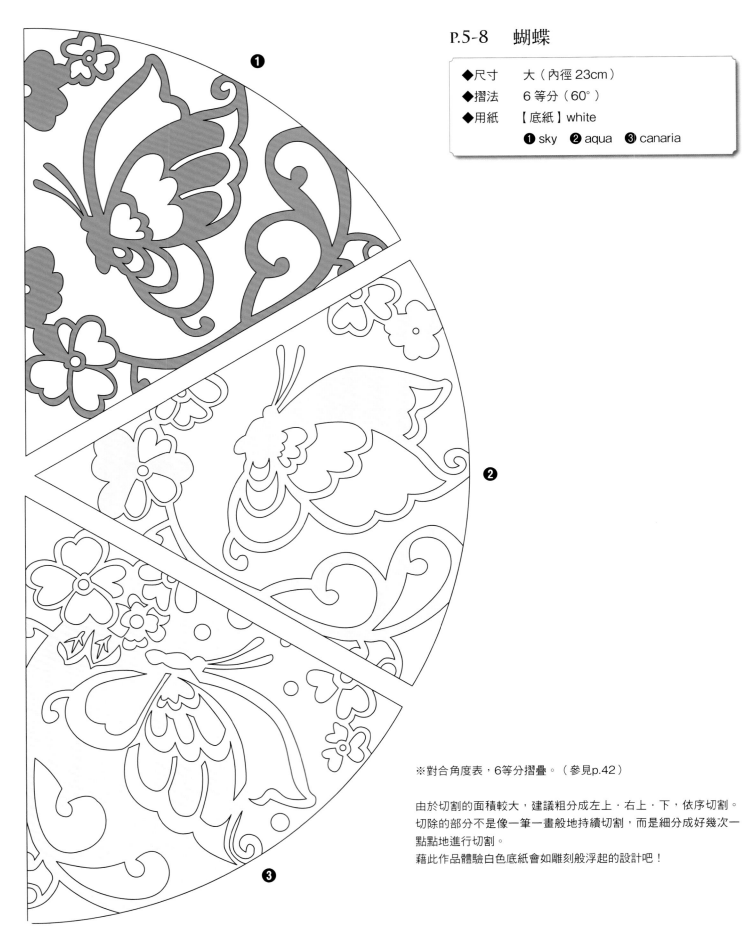

◆尺寸　　大（內徑 23cm）

◆摺法　　6 等分（60°）

◆用紙　　【底紙】white

❶ sky　❷ aqua　❸ canaria

❶

❷

❸

※對合角度表，6等分摺疊。（參見p.42）

由於切割的面積較大，建議粗分成左上・右上・下，依序切割。
切除的部分不是像一筆一畫般地持續切割，而是細分成好幾次一
點點地進行切割。
藉此作品體驗白色底紙會如雕刻般浮起的設計吧！

P.5-9　妖精

◆尺寸　　大（內徑23cm）
◆摺法　　6 等分（60°）
◆用紙　　【底紙】white
　　　　　❶ cherry　❷ lettuce　❸ canaria

❸

❷

❶

※對合角度表，6等分摺疊。（參見p.42）

花樣朝圓形中心連續延伸＆要剪下的部分較大時，不可沿
著線條一次割取，而是應細分成幾個區塊來剪。（因為要
剪下來的紙，不管變成怎樣的形狀都沒關係。）

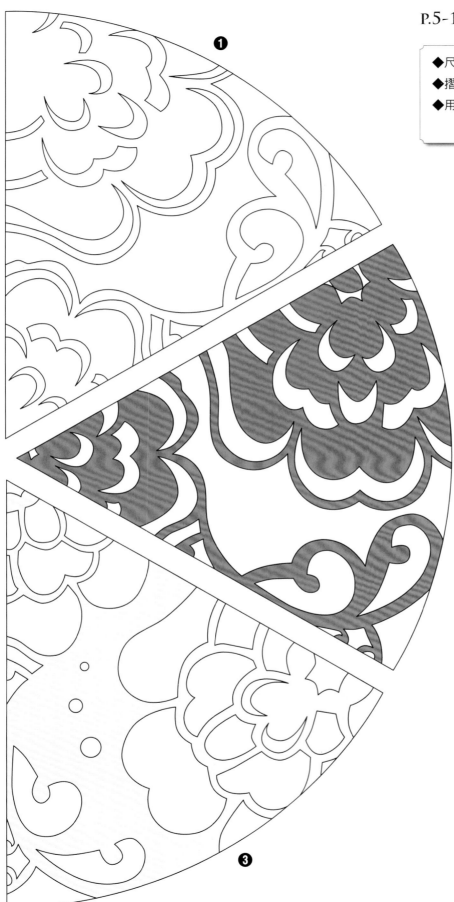

◆尺寸　　大（內徑23cm）
◆摺法　　6等分（60°）
◆用紙　　【底紙】white
　　　　　❶cherry　❷rose　❸canaria

※對合角度表，6等分摺疊。（參見p.42）

為了將曲線劃出美麗的弧度，要慎重地切割喔！雕刻刀的刀刃請垂直朝向切割墊，作業進行至慣用手方向時要注意避免刀刃傾斜。
為了維持慢慢地往自己方向劃割的流暢度，建議以慣用手＆另一隻手確實按壓在切割線條上，隨著雕刻刀移動。

Party Set
（海洋 ・ 檸檬
綠色 ・ 玫瑰）

◆尺寸（共同）　小（內徑14.5cm）
◆摺法（共同）　16等分（22.5°）
◆用紙　【底紙】（共同）white

小尺寸且難易度低的設計。
其他的作品皆需配合尺寸大小，但此款設計可以依喜好放大、縮小影印，作出各種顏色＆尺寸來玩也很愉快喔！（方法參見p.40）

P.6-15　桃子 ［Party］

◆尺寸　　大（內徑23cm）
◆摺法　　16 等分（22.5°）
◆用紙　　【底紙】white
　　　　　❶ marine　❷ sky
　　　　　❸ rose　❹ canaria

以剪刀裁剪❷sky的最下方的線條時，建議
將圓形的中心端朝上，確實拿著圖紙進行
裁剪。像這樣確保切割時有能按住的位置
是很重要的重點，試著以此考慮切割時的
順序吧！

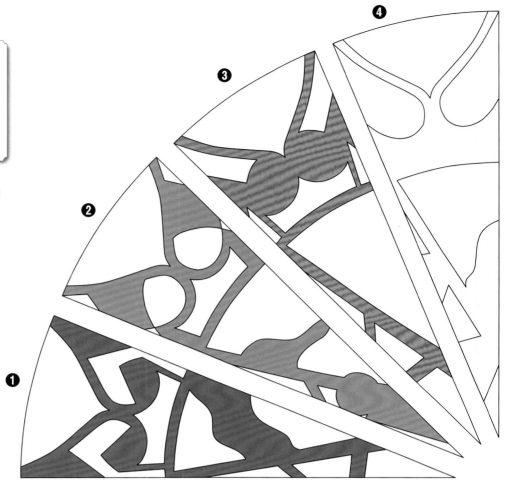

P.6-12　海洋 ［Party］

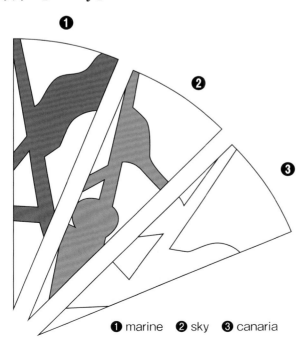

❶ marine　❷ sky　❸ canaria

P.6-16　檸檬 ［Party］

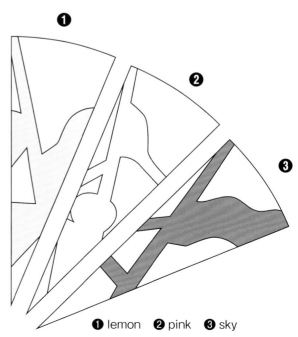

❶ lemon　❷ pink　❸ sky

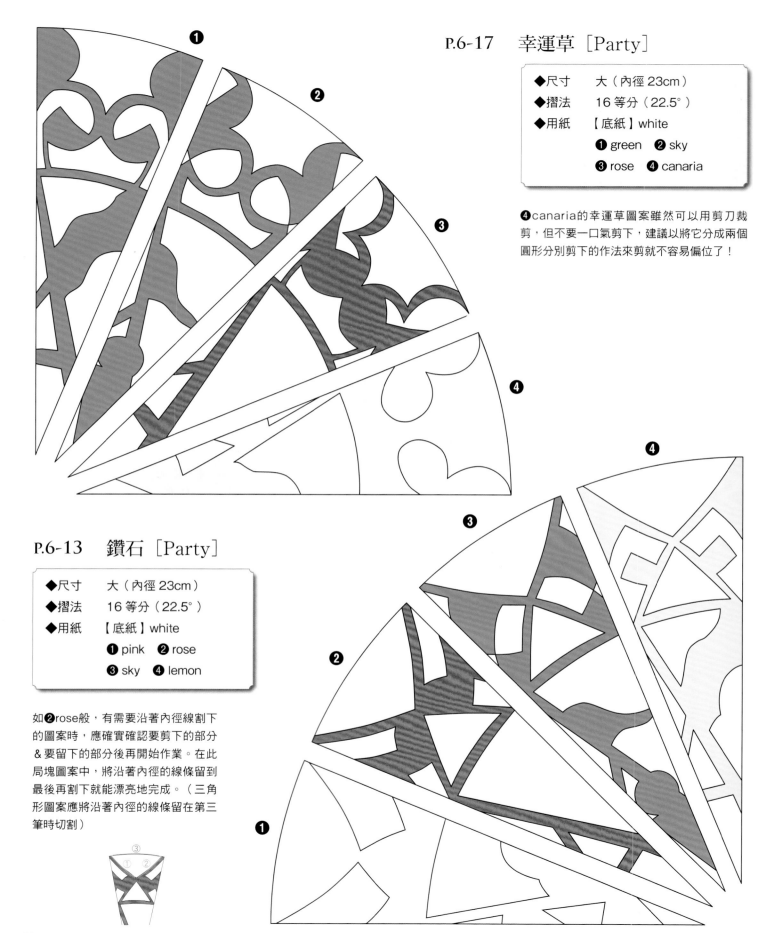

P.6-17　　幸運草［Party］

◆尺寸　　大（內徑23cm）
◆摺法　　16 等分（22.5°）
◆用紙　　【底紙】white
　　　　　❶ green　❷ sky
　　　　　❸ rose　❹ canaria

❹canaria的幸運草圖案雖然可以用剪刀裁剪，但不要一口氣剪下，建議以將它分成兩個圓形分別剪下的作法來剪就不容易偏位了！

P.6-13　　鑽石［Party］

◆尺寸　　大（內徑23cm）
◆摺法　　16 等分（22.5°）
◆用紙　　【底紙】white
　　　　　❶ pink　❷ rose
　　　　　❸ sky　❹ lemon

如❷rose般，有需要沿著內徑線割下的圖案時，應確實確認要剪下的部分＆要留下的部分後再開始作業。在此局塊圖案中，將沿著內徑的線條留到最後再割下就能漂亮地完成。（三角形圖案應將沿著內徑的線條留在第三筆時切割）

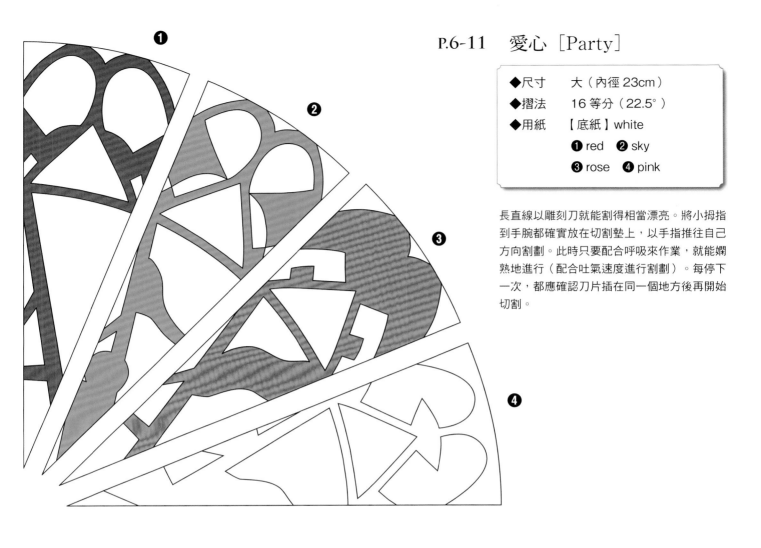

P.6-11　愛心［Party］

◆尺寸　　大（內徑 23cm）
◆摺法　　16 等分（22.5°）
◆用紙　　【底紙】white
　　　　　❶ red　❷ sky
　　　　　❸ rose　❹ pink

長直線以雕刻刀就能割得相當漂亮。將小拇指到手腕都確實放在切割墊上，以手指推往自己方向割劃。此時只要配合呼吸來作業，就能嫻熟地進行（配合吐氣速度進行割劃）。每停下一次，都應確認刀片插在同一個地方後再開始切割。

◆尺寸（共同）　小（內徑 14.5cm）　◆摺法（共同）　16 等分（22.5°）　◆用紙【底紙】（共同）white

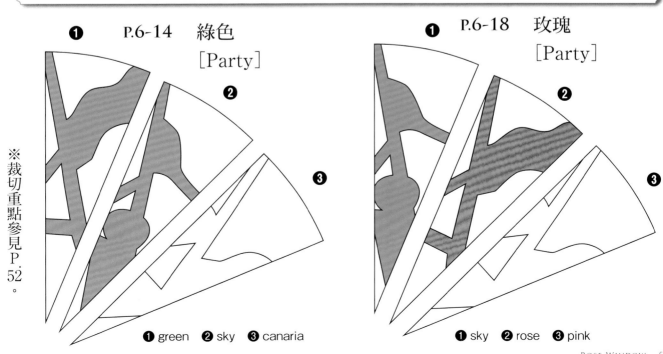

P.6-14　綠色［Party］

P.6-18　玫瑰［Party］

※裁切重點參見 P.52。

❶ green　❷ sky　❸ canaria

❶ sky　❷ rose　❸ pink

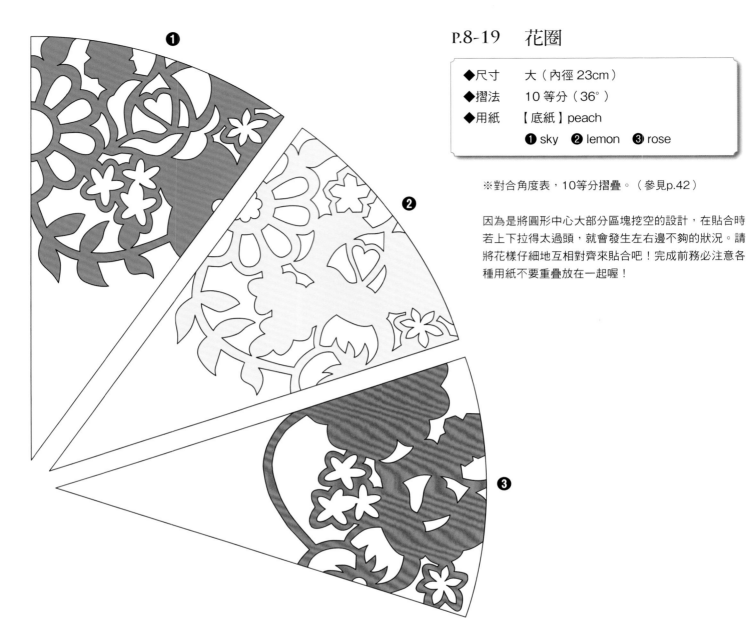

P.8-19　花圈

◆尺寸　　大（內徑23cm）
◆摺法　　10 等分（36°）
◆用紙　　【底紙】peach
　　　　　❶ sky　❷ lemon　❸ rose

※對合角度表，10等分摺疊。（參見p.42）

因為是將圓形中心大部分區塊挖空的設計，在貼合時若上下拉得太過頭，就會發生左右邊不夠的狀況。請將花樣仔細地互相對齊來貼合吧！完成前務必注意各種用紙不要重疊放在一起喔！

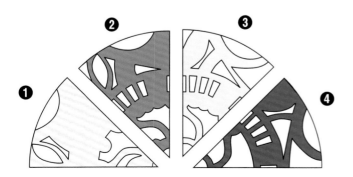

P.13-28　杯墊

◆尺寸　　迷你（內徑6.8cm）
◆摺法　　8 等分（45°）
◆用紙　　【底紙】white
　　　　　❶ peach　❷ sky
　　　　　❸ aqua　❹ marine

應用此作品作成茶杯墊、裝飾物、留言卡、書籤及燈罩等物品時，由於不需使用框架（參見p.66「刺繡＊Bonjour」），特別要注意內徑的線條。也可以多花一些功夫用更大的尺寸來製作喔！

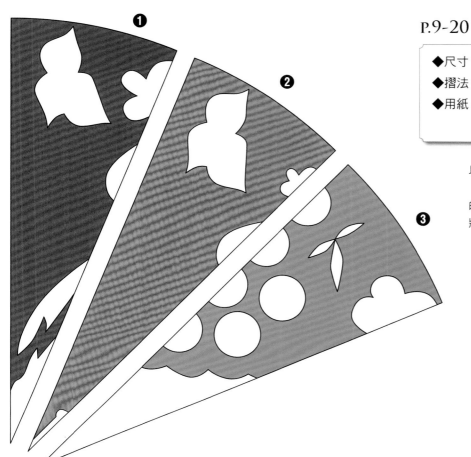

◆尺寸　　大（內徑23cm）

◆摺法　　16 等分（22.5°）

◆用紙　　【底紙】white

❶ red　❷ rose　❸ green

以雕刻刀挖取❸的圓形相當的困難，但若能習慣「將刀片每拉劃2mm至3mm左右就轉動紙張」的節奏，就能意外地輕鬆切割。此時要隨時保持將雕刻刀的刀尖確實立起。

P.9-21　草莓

◆尺寸　　大（內徑23cm）

◆摺法　　16 等分（22.5°）

◆用紙　　【底紙】white

❶ red　❷ rose　❸ green

草莓種子雖然是細小的圖案，但只要以刀刃雕刻菱形的作法即可輕鬆切割。

❸green的草莓蒂頭部分，在要切掉的圖案中將切割線劃成十字交錯來切割，就能一次切除。

如圖示般切割。

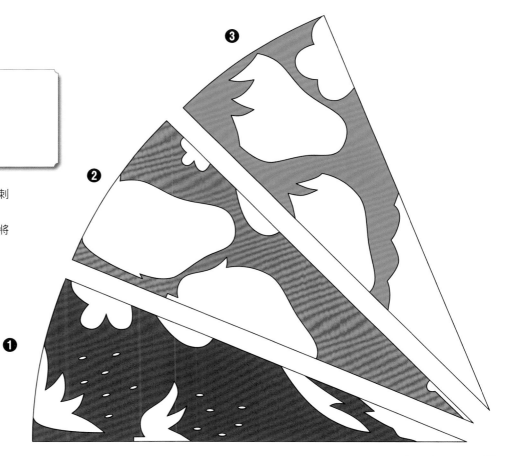

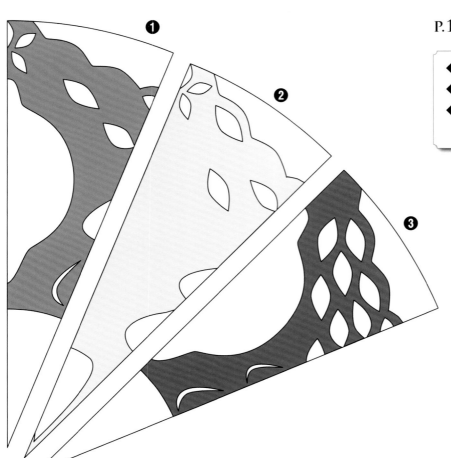

◆尺寸　　大（內徑 23cm）
◆摺法　　16 等分（22.5°）
◆用紙　　【底紙】canaria
　　　　　❶ green　❷ lemon　❸ marine

玫瑰窗是一旦累積一個個作業的誤差，最後就會偏離得非常明顯的手工藝。為了對合圖案，摺法也十分重要。不要勉強對齊紙張，請重新確認摺製時的精細度吧！
太過用力也是作業時的大敵，請保持放鬆的心情來製作唷！

P.10-23　橘子

◆尺寸　　大（內徑 23cm）
◆摺法　　16 等分（22.5°）
◆用紙　　【底紙】canaria
　　　　　❶ orange　❷ lettuce　❸ marine

❶orange邊邊的星形，就算不沿著輪廓一次割取，畫分成大三角＆小三角形也能輕鬆剪下。
❷lettuce的橘子圖案則從應邊邊的小圓形開始切割。

大三角形　　　　　　小三角形

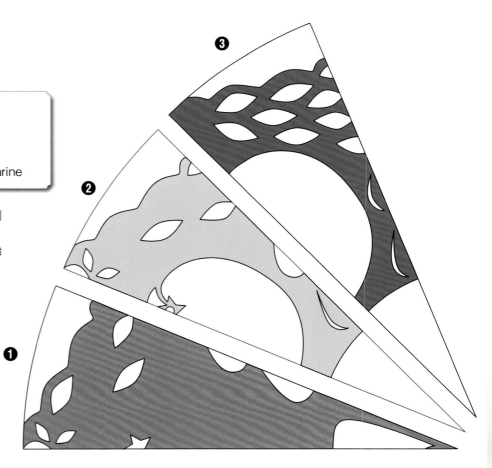

P.11-24　蔬菜盤

◆尺寸　　大（內徑23cm）
◆摺法　　12等分（30°）　※不規則
◆用紙　　【底紙】peach
　　　　　❶ green　❷ rose　❸ lemon

12等分摺線

❸

將圖紙攤開至6等分狀態後，
再裁切這條線內側的圖案。

12等分摺線

❷

※對合角度表，12等分摺疊。（參見p.42）
此設計是摺成12等分後，再攤開至6等分狀態進行作業的設
計。為免紙張容易偏移，所以一開始摺疊12等分時，6等分
狀態的摺法不是風箱摺，而是採用從兩邊摺入的方式。
圖案橫跨摺線的作品作法參見p.41。

❶

12等分摺線

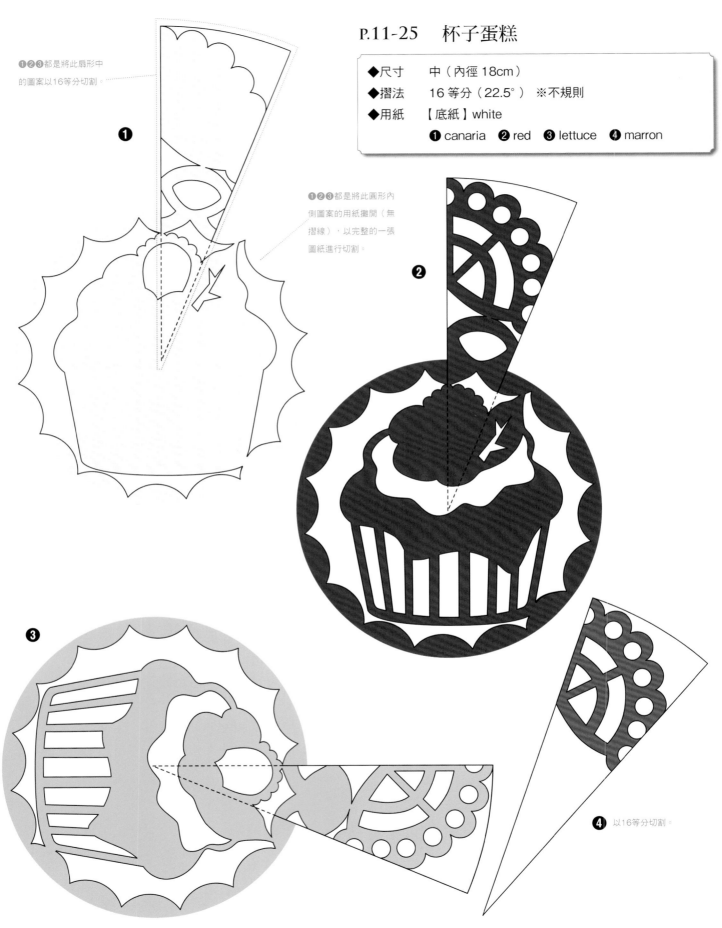

❶❷❸都是將此扇形中
的圖案以16等分切割。

◆尺寸　　　中（內徑18cm）
◆摺法　　　16 等分（22.5°）　※不規則
◆用紙　　　【底紙】white
　　　　　　❶ canaria　**❷** red　**❸** lettuce　**❹** marron

❶

❶❷❸都是將此圓形內
側圖案的用紙攤開（無
摺線），以完整的一張
圖紙進行切割。

❷

❸

❹ 以16等分切割。

❶
❷
❸

P.12-26　　藍色彩繪盤

◆尺寸　　大（內徑 23cm）
◆摺法　　16 等分（22.5°）
◆用紙　　【底紙】white
　　　　　❶ sky　❷ aqua　❸ marine

玫瑰窗是項很容易表現出心理狀況的手工藝。這
款作品有許多細緻的線條，難易度相當的高，請
仔細且慎重地處理，但不小心割錯也沒有關係
（修復方法參見p.40）。
請留意不要使深淺色圖紙完全重疊不見，熟練地
連接起來吧！
參見「高明の攤開作法p.39」，細心攤開吧！
依攤開的平坦度不一，貼合時的難易度將完全不
同。

P.13-27　　磁磚

◆尺寸　　極小（內徑 11cm）
◆摺法　　8 等分（45°）
◆用紙　　【底紙】white
　　　　　❶ peach　❷ sky
　　　　　❸ aqua　❹ marine

貼合紙張時，請注意有沒有壓摺到下方的紙張再
貼下一張紙。
由於也會有貼上後就不能修正的情況，圖紙不管
怎樣都會分開時，請稍微沾點膠黏合吧！

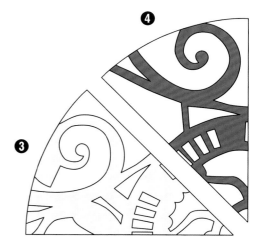

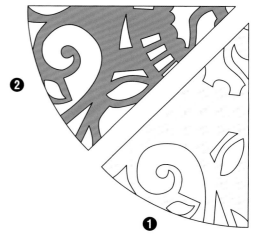

【杯子蛋糕】
※中心的圖樣需在攤開成一張的狀態下進行切割畫，請仔細閱讀詳細的作法。（參見
p.41）展開成一片時，特別重視雕刻刀的切割感。此時建議換上新刀片＆使用比較沒有
刮傷的切割墊。（這也能解決僅僅切割卻花很多時間＆力氣的問題。）

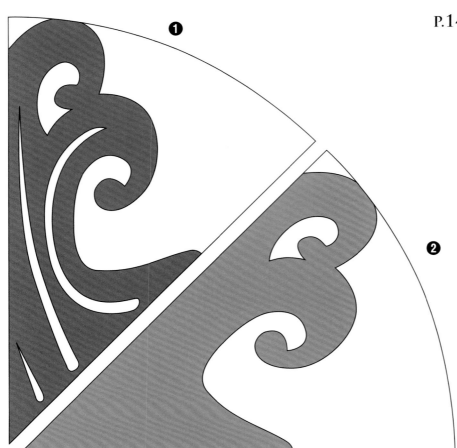

P.14-29　Wave ［夏威夷風］

◆尺寸　　　大（內徑 23cm）
◆摺法　　　8 等分（45°）
◆用紙　　　【底紙】white
　　　　　　❶ marine　❷ sky

※8等分摺疊。（參考p.37基本作法的步驟1至12進行摺紙。將圖案複寫在圓形中心朝向自己，在右手側摺成一片狀的紙面上。）

以夏威夷風拼布為發想的設計。本系列的五件作品厚度都較薄＆容易裁剪，最適合用來練習雕刻刀技巧。（難易度低）
確實壓住紙張以免偏掉，將曲線漂亮＆仔細地切割下吧！

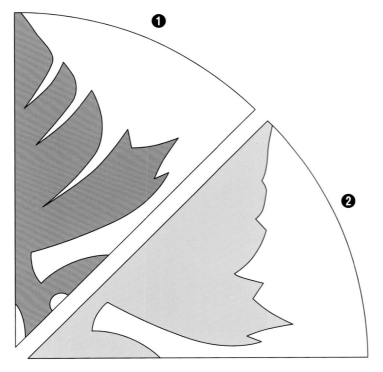

P.14-32　Leaf ［夏威夷風］

◆尺寸　　　中（內徑 18cm）
◆摺法　　　8 等分（45°）
◆用紙　　　【底紙】white
　　　　　　❶ green　❷ lettuce

※8等分摺疊。（參考p.37基本作法的步驟1至12進行摺紙。將圖案複寫在圓形中心朝向自己，在右手側摺成一片狀的紙面上。）

這是能夠享受將葉脈作出漸層之美的作品。建議可在圖紙分開時稍微上一點膠，或在貼上外框前以雙面膠貼上剪成圓形的透明夾。（也能用來預防破損＆日曬）

P.14-30　Honu ［夏威夷風］

◆尺寸　　小（內徑 14.5cm）
◆摺法　　8 等分（45°）
◆用紙　　【底紙】white
　　　　　❶ orange　❷ lemon

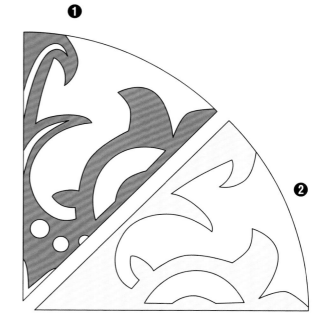

※8等分摺疊。（參考p.37基本作法的步驟1至12進行摺紙。將圖案複寫在圓形中心朝向自己，在右手側摺成一片狀的紙面上。）

在為玫瑰窗配色時，一般作法是依花樣的顏色來決定，但實際上將全部圖紙重疊後的顏色印象也相當重要。
特別是這款夏威夷系列，是能藉此學會兩片顏色重疊後會變成哪種顏色的設計喔！依黏貼的順序差異，顯現出的顏色也會不一樣。立刻利用自製色票來體驗色彩的魔法吧！

P.14-31　Shell ［夏威夷風］

◆尺寸　　迷你（內徑 6.8cm）
◆摺法　　8 等分（45°）
◆用紙　　【底紙】white
　　　　　❶ rose　❷ purple

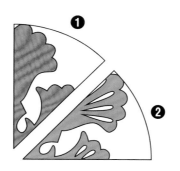

※8等分摺疊。（參考p.37基本作法的步驟1至12進行摺紙。將圖案複寫在圓形中心朝向自己，在右手側摺成一片狀的紙面上。）
貝殼花樣的波浪線條不要從上半部開始割，而是從靠近自己區塊處一筆一筆地割下，漂亮地完成。貝殼上的細紋則可以一次性裁下。

P.14-33　Prumeria ［夏威夷風］

◆尺寸　　極小（內徑 11cm）
◆摺法　　8 等分（45°）
◆用紙　　【底紙】white
　　　　　❶ red　❷ rose

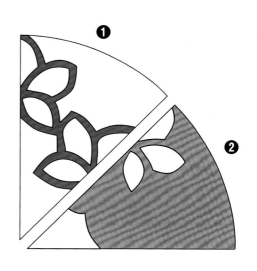

※8等分摺疊。（參考p.37基本作法的步驟1至12進行摺紙。將圖案複寫在圓形中心朝向自己，在右手側摺成一片狀的紙面上。）

【共通】
如P.14的完成品般要以緞帶＆蕾絲進行裝飾時，需在貼上表框前夾入繩子，再以木工用白膠黏貼固定。

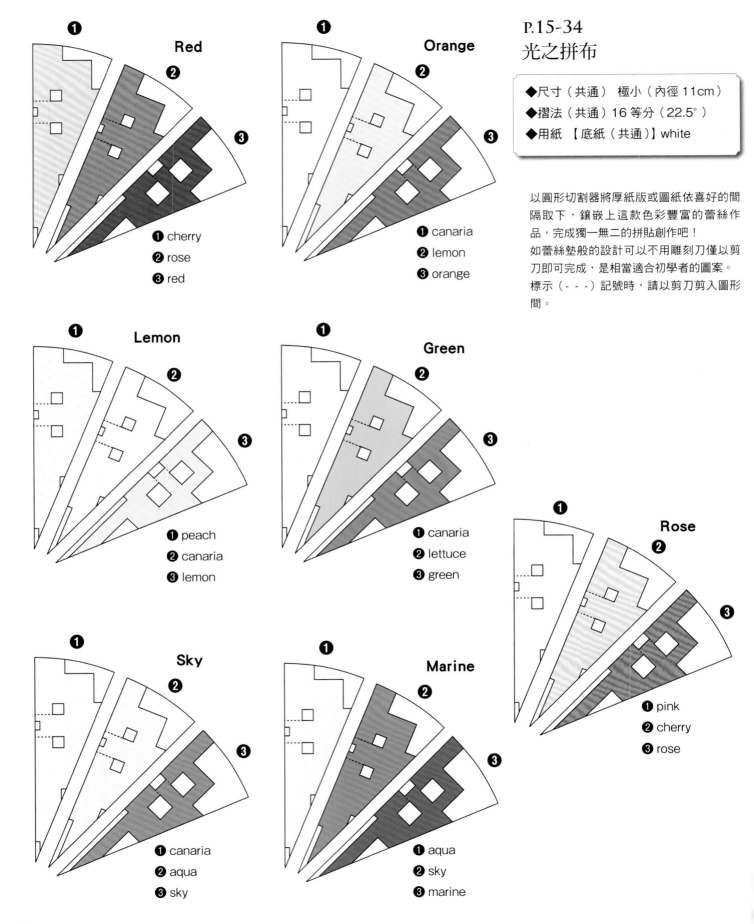

Red

❶ cherry
❷ rose
❸ red

Orange

❶ canaria
❷ lemon
❸ orange

P.15-34
光之拼布

◆尺寸（共通） 極小（內徑 11cm）
◆摺法（共通）16 等分（22.5°）
◆用紙 【底紙（共通）】white

以圓形切割器將厚紙版或圖紙依喜好的間
隔取下，鑲嵌上這款色彩豐富的蕾絲作
品，完成獨一無二的拼貼創作吧！
如蕾絲墊般的設計可以不用雕刻刀僅以剪
刀即可完成，是相當適合初學者的圖案。
標示（- - -）記號時，請以剪刀剪入圖形
間。

Lemon

❶ peach
❷ canaria
❸ lemon

Green

❶ canaria
❷ lettuce
❸ green

Rose

❶ pink
❷ cherry
❸ rose

Sky

❶ canaria
❷ aqua
❸ sky

Marine

❶ aqua
❷ sky
❸ marine

其他の圖案

將各種圖案依指定的線條的內側切割後，重疊完成玫瑰窗，再貼在作為底座的畫紙上。　※完成品的顏色會因選紙不同而有差異，以下標示相似的顏色僅供參考。

所有尺寸皆為迷你（內徑6.8cm）

【A】Chic
10等分（36°）

❸ marine
❷ marron
❶ sky

底紙：white

【B】Classical
16等分（22.5°）

❸ marron
❷ orange
❶ pink

底紙：white

【C】Japanese
8等分（45°）

❸ green
❷ marine
❶ marron

底紙：white

【D】Soft
6等分（60°）

❸ marron
❷ lettuce
❶ lemon

底紙：carnaia

【E】Natural
16等分（22.5°）

❸ orange
❷ lettuce
❶ marron

底紙：white

【F】Floral
16等分（22.5°）

❸ sky
❷ rose
❶ pink

底紙：white

【G】Joyful
16等分（22.5°）

❸ green
❸ marine
❷ lemon
❷ orange
❶ lettuce

底紙：white

【H】Field
8等分（45°）

❸ red
❷ lettuce
❶ marron

底紙：white

【I】Casual
16等分（22.5°）

❸ red
❷ lettuce
❶ pink

底紙：white

【J】Stylish
16等分（22.5°）

❸ rose
❷ aqua
❶ cherry

底紙：white

【K】Traditional
12等分（30°）

❸ green
❷ red
❶ rose

底紙：marron

【L】Sweet
10等分（36°）

❸ cherry
❷ aqua
❶ white

底紙：white

【M】Asian
8等分（45°）

全部皆以此條線為準
❶ lemon ❷ green
❸ red
❷為半錯開，
❸為錯開1整個

底紙：marron

【N】Smart
12等分（30°）

❶ marron
❸ rose
❷ lettuce

底紙：white

【O】Retro modern
8等分（45°）

❸ marine
❷ green
❶ lemon

底紙：marron

【組合方式】
在長76.5cm×寬53cm
的厚圖紙上，依右圖排
列開孔作出玫瑰窗所需
的洞後貼上。

【P】Cheerful
16等分（22.5°）

❸ lettuce
❷ carnaia
❶ white

底紙：white

【Q】Country
8等分（45°）

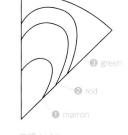

❸ green
❷ red
❶ marron

底紙：white

剪下的圖紙為花朵形狀，可應用於p.35「光之簾子」。

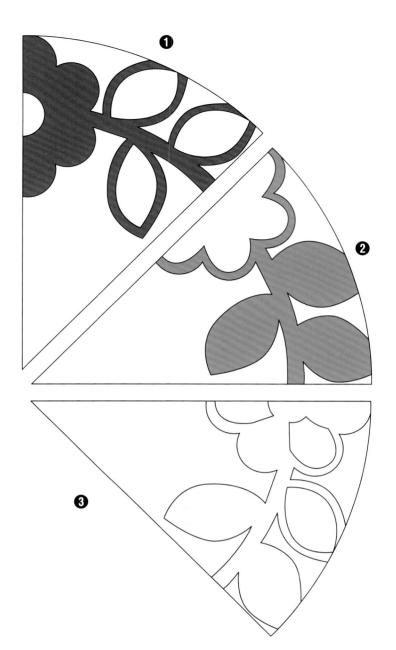

◆尺寸　　中（內徑 18cm）

◆摺法　　8 等分（45°）

◆用紙　　【底紙】white

　　　　　❶ red　❷ sky　❸ canaria

◆其他　　茶色畫紙（「Bonjour！」的部分）

　　　　　繡線

此作品與「杯墊」（p.56）皆不需要使用外框，而是直接貼在底紙上。建議將它放在透明夾上就可以自然地漂亮黏貼。若要夾入刺繡框（18cm），只要在塗膠處以1cm間隔剪出牙口就能完成美麗的作品。請吊在樹枝上或在牆上並排多個，盡情享受裝飾的樂趣吧！

Bonjour!

以茶色畫紙製作「Bonjour！」的圖案，待作品完成後再以口紅膠貼上。

※切割畫作法參見P.41。

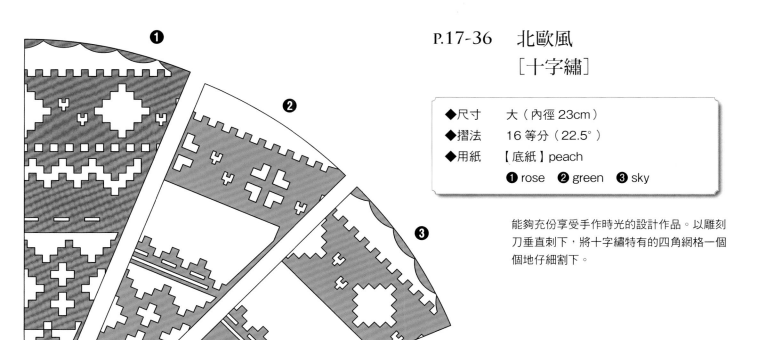

P.17-36　　北歐風
　　　　［十字繡］

◆尺寸　　　大（內徑 23cm）
◆摺法　　　16 等分（22.5°）
◆用紙　　　【底紙】peach
　　　　　　❶ rose　❷ green　❸ sky

能夠充份享受手作時光的設計作品。以雕刻刀垂直刺下，將十字繡特有的四角網格一個個地仔細割下。

P.17-37　　提洛爾風 ［十字繡］

◆尺寸　　　大（內徑 23cm）
◆摺法　　　16 等分（22.5°）
◆用紙　　　【底紙】white
　　　　　　❶ red　❷ peach　❸ sky

若已經十分留意摺法，但完成時圖案仍然跑掉，有可能是在描寫圖案時沒有對合圓形的中心 & 兩邊的角度。無論如何都搞不清楚中心時，皆可對齊圖案上的內徑線條，以其為基準。

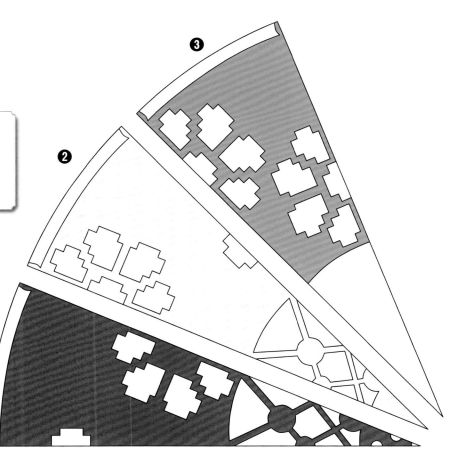

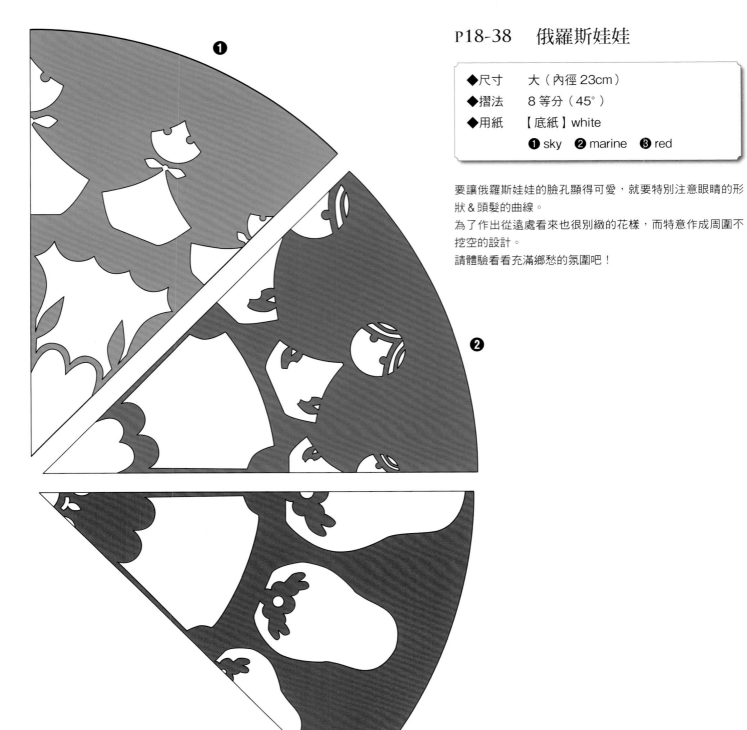

P18-38　俄羅斯娃娃

◆尺寸　　大（內徑23cm）
◆摺法　　8等分（45°）
◆用紙　　【底紙】white
　　　　　❶ sky　❷ marine　❸ red

要讓俄羅斯娃娃的臉孔顯得可愛，就要特別注意眼睛的形狀＆頭髮的曲線。
為了作出從遠處看來也很別緻的花樣，而特意作成周圍不挖空的設計。
請體驗看看充滿鄉愁的氛圍吧！

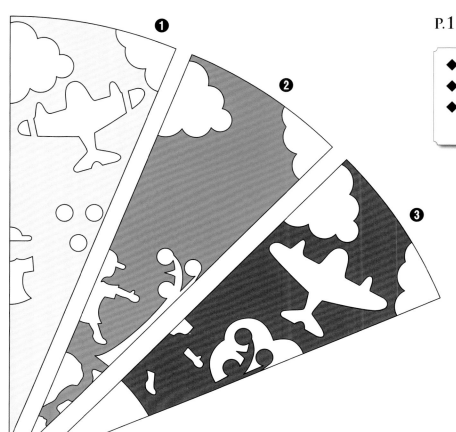

P.18-39　地球

◆尺寸　　大（內徑 23cm）
◆摺法　　16 等分（22.5°）
◆用紙　　【底紙】white
　　　　　❶ lemon　❷ sky　❸ red

排滿了雲朵、飛機、蘋果樹、人及地球圖案
的設計，要確實地強調出直線＆曲線喔！

P.19-40　巴黎鐵塔

◆尺寸　　大（內徑 23cm）
◆摺法　　16 等分（22.5°）
◆用紙　　【底紙】white
　　　　　❶ lemon　❷ rose　❸ purple

❸使用的紫色用紙有種不可思議的力量，若能得
心應手地使用，就能讓世界感更為廣闊。藉此機
會，也試著運用在其他作品上吧！

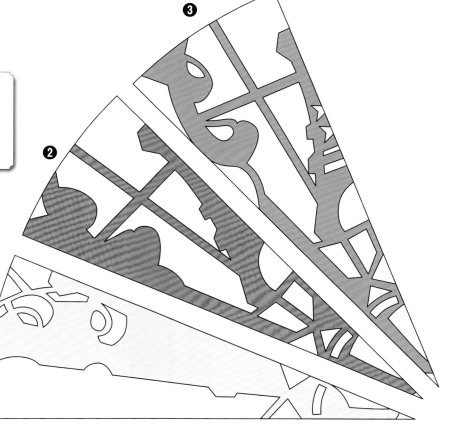

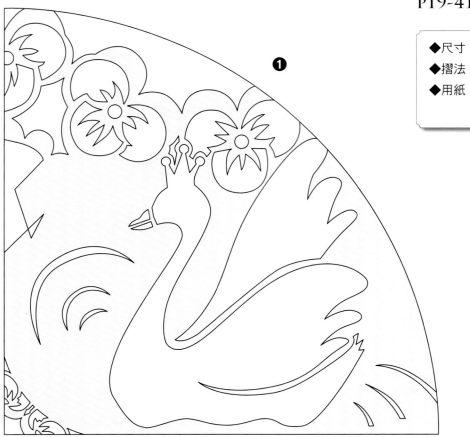

◆尺寸　　大（內徑23cm）

◆摺法　　4等分（90°）

◆用紙　　【底紙】white

❶ aqua　❷ rose　❸ lemon

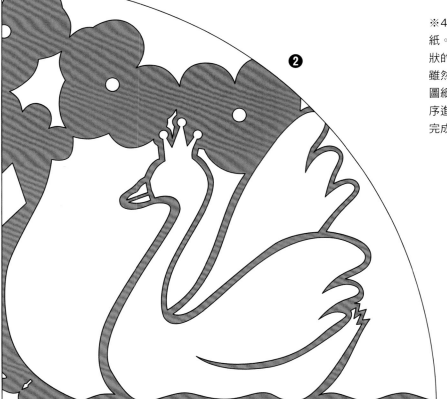

※4等分摺疊。（參考p.37基本作法的步驟1至12進行摺
紙。將圖案複寫在圓形中心朝向自己，在右手側摺成一片
狀的紙面上。）

雖然因為厚度較薄而容易切割，但作業時仍要確實按壓住
圖紙以免圖案偏移。依左上・中上・右上・圓形中心的順
序進行雕刻吧！

完成後，以膠貼合圖紙分開的位置也OK。

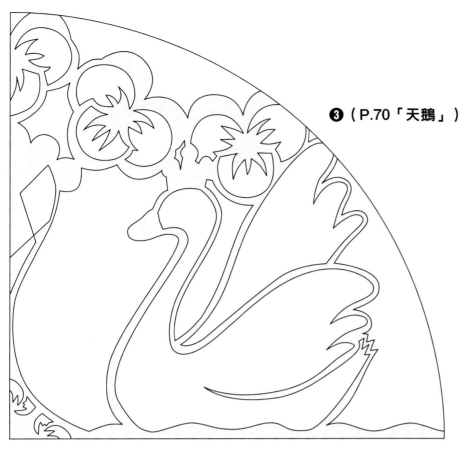

P.21-43　非洲菊

◆尺寸　　大（內徑23cm）
◆摺法　　12 等分（30°）
◆用紙　　【底紙】white
　　　　　❶ lettuce　❷ rose　❸ lemon

※對合角度表，12等分摺疊。
（參見p.42）
❷・❸的小圓花樣，若尺寸符合也可以用
打洞器製作。
雖然圖案是可愛的設計，但換成其他顏色
也有可能營造出成熟的氛圍。試著變化各
種顏色來挑戰吧！

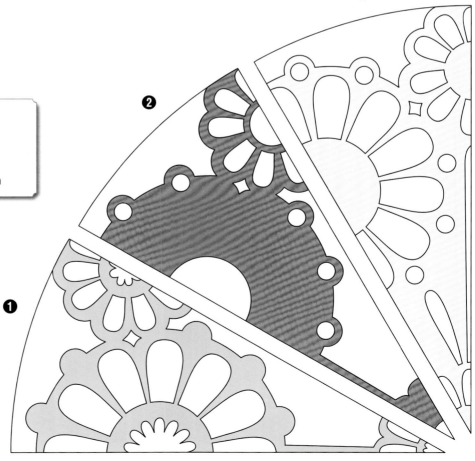

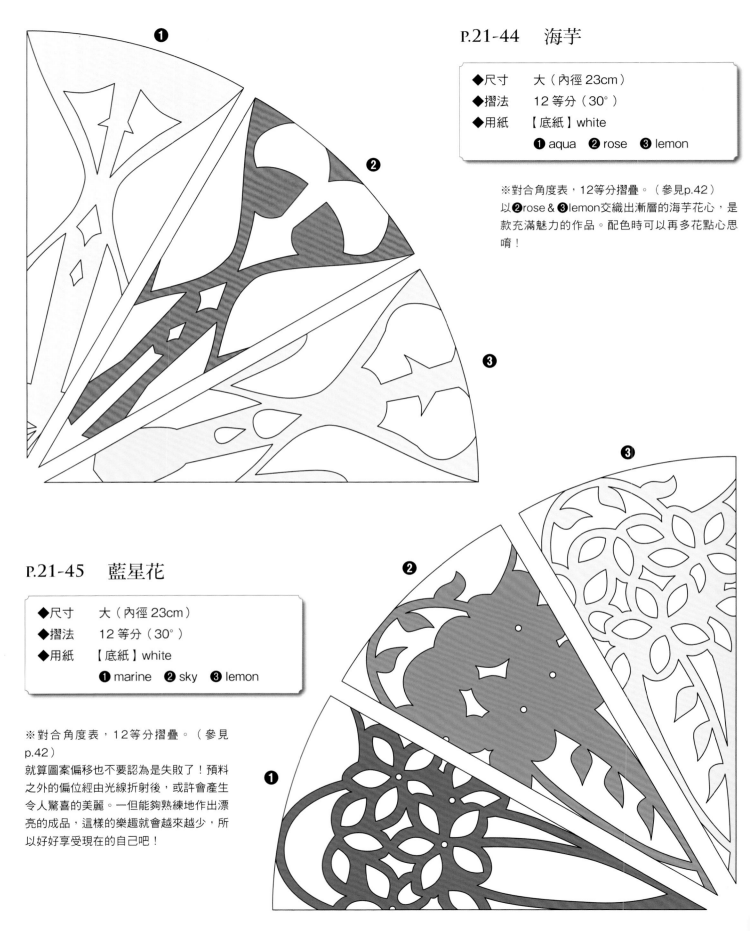

P.21-44　海芋

◆尺寸　　大（內徑23cm）
◆摺法　　12等分（30°）
◆用紙　　【底紙】white
　　　　　❶ aqua　❷ rose　❸ lemon

※對合角度表，12等分摺疊。（參見p.42）
以❷rose &❸lemon交織出漸層的海芋花心，是
款充滿魅力的作品。配色時可以再多花點心思
唷！

P.21-45　藍星花

◆尺寸　　大（內徑23cm）
◆摺法　　12等分（30°）
◆用紙　　【底紙】white
　　　　　❶ marine　❷ sky　❸ lemon

※對合角度表，12等分摺疊。（參見
p.42）
就算圖案偏移也不要認為是失敗了！預料
之外的偏位經由光線折射後，或許會產生
令人驚喜的美麗。一但能夠熟練地作出漂
亮的成品，這樣的樂趣就會越來越少，所
以好好享受現在的自己吧！

P.20-42　12朵玫瑰

◆尺寸　　大（內徑23cm）
◆摺法　　12 等分（30°）
◆用紙　　【底紙】white
　　　　　❶ lemon　❷ cherry　❸ sky

※對合角度表，12等分摺疊。（參見p.42）
12朵玫瑰各自象徵著「感謝‧誠實‧幸福‧信賴‧
希望‧愛情‧熱情‧真實‧尊敬‧榮光‧努力‧永
遠」，是一款以這些求婚誓言為寓意，取材自中世
紀歐洲傳說的設計。

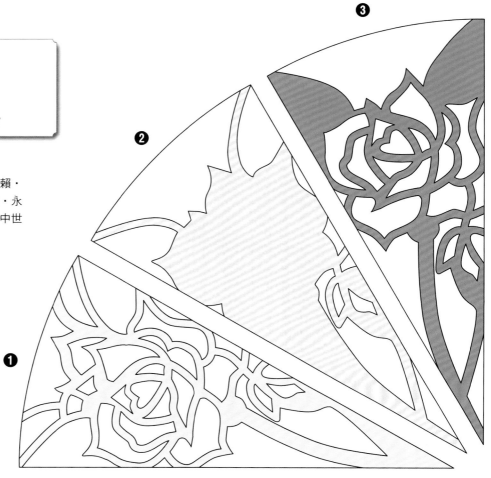

P.22-47　Classic［教堂］

◆尺寸　　小（內徑14.5cm）
◆摺法　　8 等分（45°）
◆用紙　　【底紙】canaria
　　　　　❶ sky　❷ red　❸ green

※8等分摺疊。（參考p.37基本作法的
步驟1至14進行摺紙。將圖案複寫在圓
形中心朝向自己時，在右手側摺成一片
狀的紙面上。）
仔細地確認❸green右上的圖案哪些該
保留或割除，再開始作業吧！

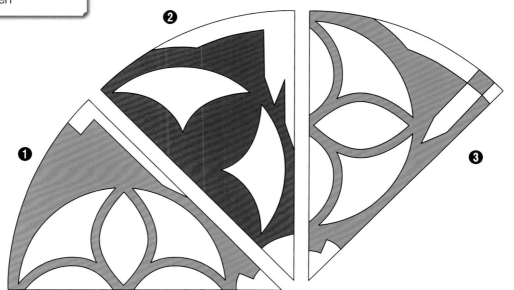

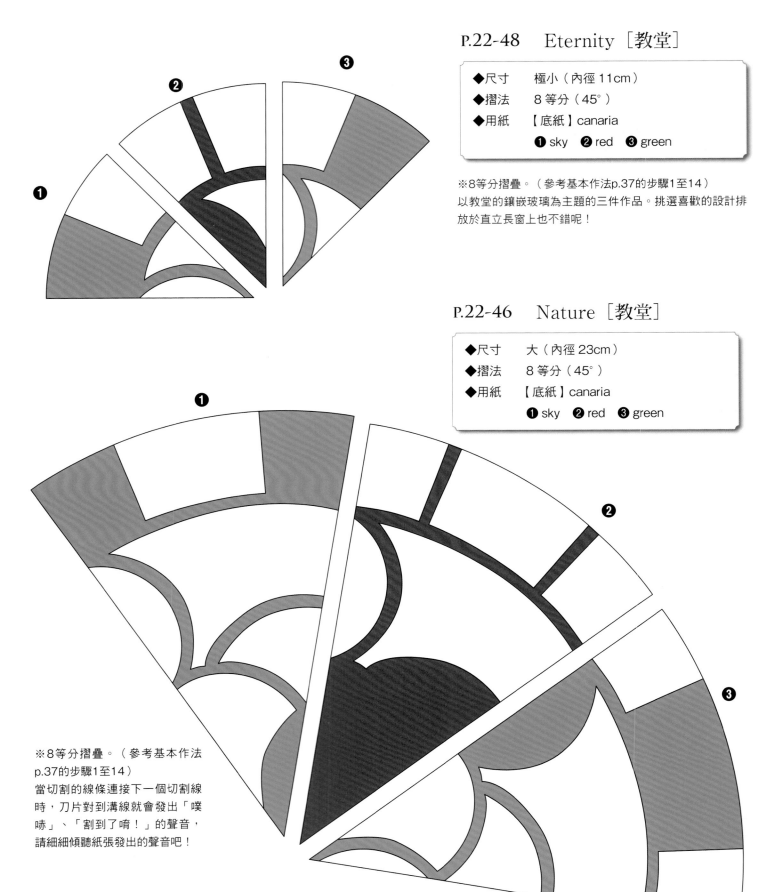

P.22-48　Eternity［教堂］

◆尺寸　　極小（內徑11cm）
◆摺法　　8等分（45°）
◆用紙　　【底紙】canaria
　　　　　❶ sky　❷ red　❸ green

※8等分摺疊。（參考基本作法p.37的步驟1至14）
以教堂的鑲嵌玻璃為主題的三件作品。挑選喜歡的設計排
放於直立長窗上也不錯呢！

P.22-46　Nature［教堂］

◆尺寸　　大（內徑23cm）
◆摺法　　8等分（45°）
◆用紙　　【底紙】canaria
　　　　　❶ sky　❷ red　❸ green

※8等分摺疊。（參考基本作法
p.37的步驟1至14）
當切割的線條連接下一個切割線
時，刀片對到溝線就會發出「噗
哧」、「割到了唷！」的聲音，
請細細傾聽紙張發出的聲音吧！

P.23-49　玫瑰十字架

◆尺寸　　大（內徑 23cm）

◆摺法　　8 等分（45°）

◆用紙　　【底紙】white

　　　　　❶ red　❷ lemon

　　　　　❸ lettuce　❹ green

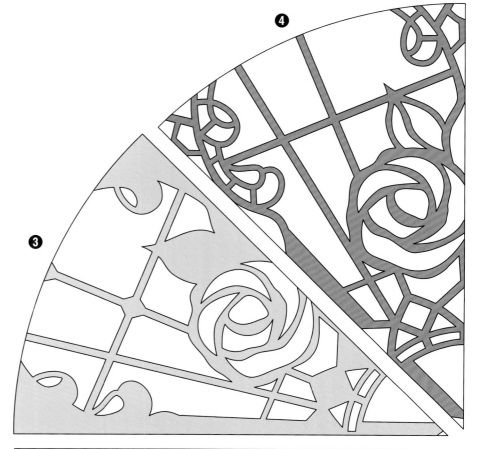

※8等分摺疊。（參考p.37基本作法的步驟1至
14進行摺紙。將圖案複寫在圓形中心朝向自己
時，在右手側摺成一片狀的紙面上。）
將左右寬度28cm以上的畫框的裡板拆下，再以
圓形切割器割下厚紙板＆加上留言作成歡迎板。
依喜好在正面加上花朵等裝飾，讓婚禮變得更熱
鬧吧！

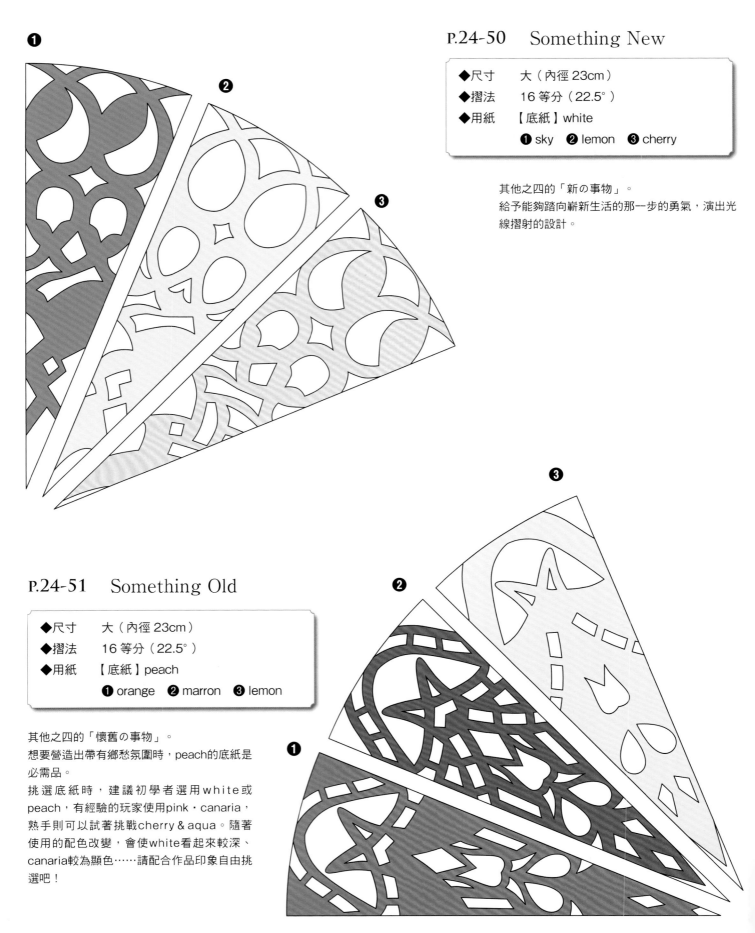

❶ ❷ ❸

P.24-50　Something New

◆尺寸　　大（內徑23cm）
◆摺法　　16 等分（22.5°）
◆用紙　　【底紙】white
　　　　　❶ sky　❷ lemon　❸ cherry

其他之四的「新の事物」。
給予能夠踏向嶄新生活的那一步的勇氣，演出光
線摺射的設計。

❸

❷

P.24-51　Something Old

◆尺寸　　大（內徑23cm）
◆摺法　　16 等分（22.5°）
◆用紙　　【底紙】peach
　　　　　❶ orange　❷ marron　❸ lemon

其他之四的「懷舊の事物」。
想要營造出帶有鄉愁氛圍時，peach的底紙是
必需品。
挑選底紙時，建議初學者選用white或
peach，有經驗的玩家使用pink・canaria，
熟手則可以試著挑戰cherry & aqua。隨著
使用的配色改變，會使white看起來較深、
canaria較為顯色……請配合作品印象自由挑
選吧！

❶

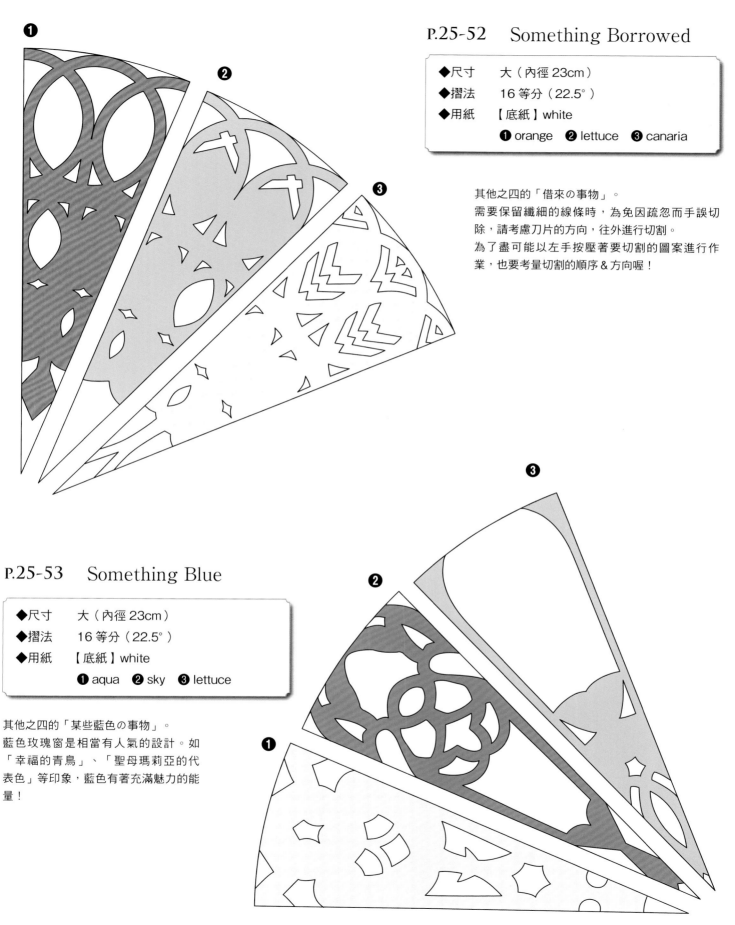

◆尺寸　　大（內徑23cm）

◆摺法　　16 等分（22.5°）

◆用紙　　【底紙】white

❶ orange　❷ lettuce　❸ canaria

其他之四的「借來の事物」。

需要保留纖細的線條時，為免因疏忽而手誤切除，請考慮刀片的方向，往外進行切割。

為了盡可能以左手按壓著要切割的圖案進行作業，也要考量切割的順序＆方向喔！

P.25-53　Something Blue

◆尺寸　　大（內徑23cm）

◆摺法　　16 等分（22.5°）

◆用紙　　【底紙】white

❶ aqua　❷ sky　❸ lettuce

其他之四的「某些藍色の事物」。

藍色玫瑰窗是相當有人氣的設計。如「幸福的青鳥」、「聖母瑪莉亞的代表色」等印象，藍色有著充滿魅力的能量！

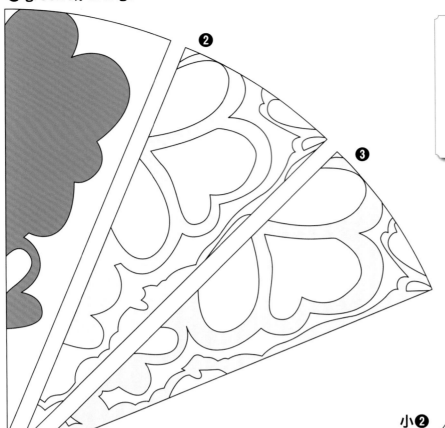

❶ green 或 orange

❷

❸

P.26-54　幸運草

◆尺寸　　大（內徑23cm）

◆摺法　　16 等分（22.5°）

◆用紙　　【底紙】white

❶ green　❷ canaria　❸ white

　※製作異色款作品時，❶的用紙

　　改為 orange。

取一色為主色＆加入白色的漸變設計，完成可愛的
作品。
由於圖案右側為連續的細緻線條，在描寫圖案時建
議盡可能對齊右邊來描寫。

P.26-55　白詰草

◆尺寸　　中（內徑18cm）・小（內徑14.5cm）

◆摺法　　16 等分（22.5°）

◆用紙　　【底紙（共同）】white

　　　　　中…❶ lettuce　❷ cherry

　　　　　小…❶ lettuce　❷ lemon

此作品可以不用雕刻刀，僅以剪刀即可完成製
作。以剪刀製作時，剪刀請從切割線（- - -）處
剪開。
此作品可自由將圖案放大・縮小，作成（中）、
（小）、（極小）等各種尺寸。

小❷

小❶

中❷

中❶

P.27-56　　兔子舞［復活節］

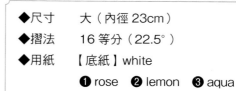

◆尺寸　　大（內徑23cm）
◆摺法　　16 等分（22.5°）
◆用紙　　【底紙】white
　　　　　❶ rose　❷ lemon　❸ aqua

兔子圖案的嘴巴處請特別慎重地切割。此圖案以
剪刀剪裁時，建議細分成臉・耳朵・身體來剪裁
就不容易偏移。

為了讓圖案漂亮地浮現出來，摺法技巧也很重要
喔！請不要對合內徑的線條，而是以將中心對半
摺的感覺，盡量像是不離開桌子一般，拿著距離
摺紙部分近一點的地方一點點地來摺。

P.30-61　　蜘蛛窩［萬聖節］

◆尺寸　　大（內徑23cm）
◆摺法　　16 等分（22.5°）
◆用紙　　【底紙】white
　　　　　❶ green　❷ lemon
　　　　　❸ carcoal

燈籠・星星・蝙蝠・蜘蛛窩的圖案設計。
使用charcoal等不易顯出圖案的深色紙時，建
議將圖案影印下來，擺放在透光的窗戶上進行
作業。
黏合分離的圖紙時請小心作業。（參見p.61
「磁磚」・p.62「Leaf」）

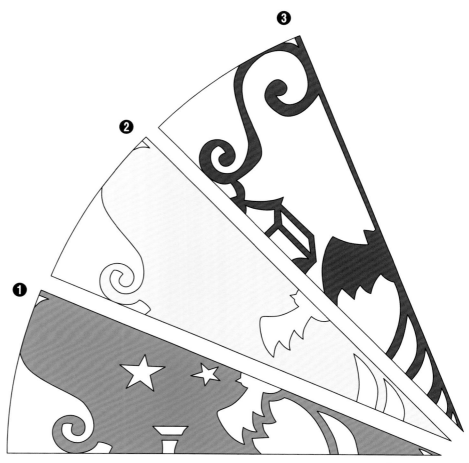

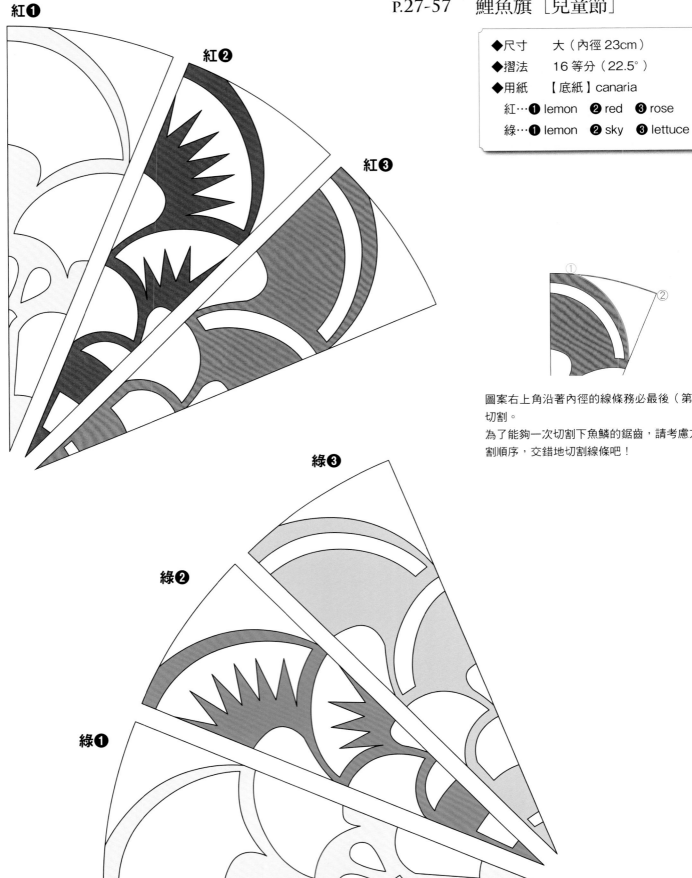

◆尺寸　　大（內徑23cm）
◆摺法　　16 等分（22.5°）
◆用紙　　【底紙】canaria
　紅…❶ lemon　❷ red　❸ rose
　綠…❶ lemon　❷ sky　❸ lettuce

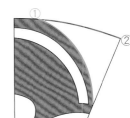

圖案右上角沿著內徑的線條務必最後（第2畫）
切割。
為了能夠一次切割下魚鱗的鋸齒，請考慮方向切
割順序，交錯地切割線條吧！

❶

❷

❸ ※錯開 5mm。

◆尺寸　　大（內徑 23cm）
◆摺法　　8 等分（45°）
◆用紙　　【底紙】white
　　　　　❶ cherry
　　　　　❷ red
　　　　　❸ rose

※8等分摺疊。（參考p.37基本作法的步驟1至12進行摺紙。將圖案複寫在圓形中心朝向自
己時，在右手側摺成一片狀的紙面上。）
以夏季廟會的「撈金魚」為主題，搭配上「彈珠」的作品。
為了表現出櫻花的立體感，只將❸rose往左邊錯開5mm貼合（參見P.41）。依喜好來搭配
花樣也OK喔！

P.28-59　　彈珠

◆尺寸　　小（內徑 14.5cm）
◆摺法　　12 等分（30°）
◆用紙　　【底紙】white
　　　　　❶ lemon　❷ sky　❸ aqua

※對合角度表，12等分摺疊。（參見p.42）
將❸aqua的葉脈花樣一次切割下來吧！沿著中心朝上的直線
割割後，以交叉的割法切割全部的弧線。
切割時請留意不要將❷sky中心＆圓形的圖案與右側連在一起
割除喔！

❸

❷

❶

P.29-60　楓紅

◆尺寸　　大（內徑23cm）
◆摺法　　8等分（45°）
◆用紙　　【底紙（共同）】white
　❶ red　❷ orange　❸ lemon
※製作顏色不同的作品時，將❶用green，
　❷用lettuce製作。

※8等分摺疊。（參考p.37基本作法的步驟1至
12進行摺紙。將圖案複寫在圓形中心朝向自己
時，在右手側摺成一片狀的紙面上。）
貼合時，請小心地以黏膠黏合分離的圖紙處。
（參見p.61「磁磚」・p.62「Leaf」）

◆尺寸　　　大（內徑23cm）
◆摺法　　　8 等分（45°）
◆用紙　　　【底紙】white
　　　　　　❶ sky　❷ rose
　　　　　　❸ lemon　❹ green

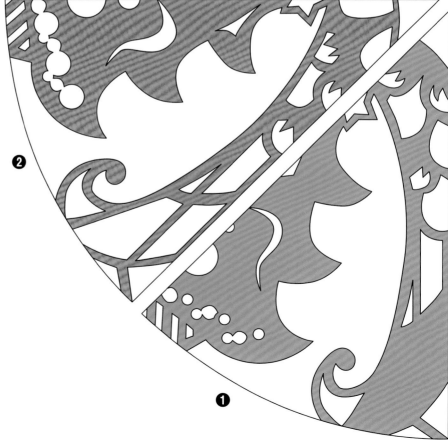

※8等分摺疊。（參考p.37基本作法的步驟1至
12進行摺紙。將圖案複寫在圓形中心朝向自己
時，在右手側摺成一片狀的紙面上。）
雖然不像其他玫瑰窗一樣透光，卻是僅只作成剪
紙畫就能充分顯色的美麗作品。
或在昏暗處點起一盞燈，也能體會光影畫般的氛
圍。

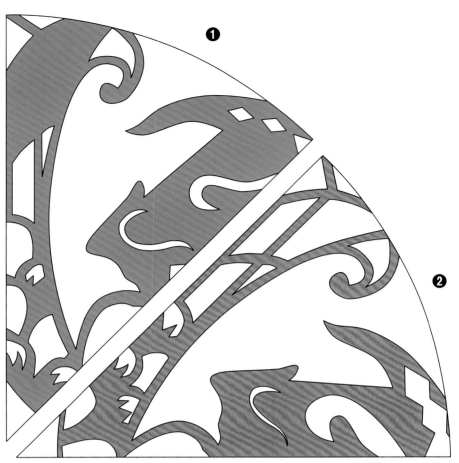

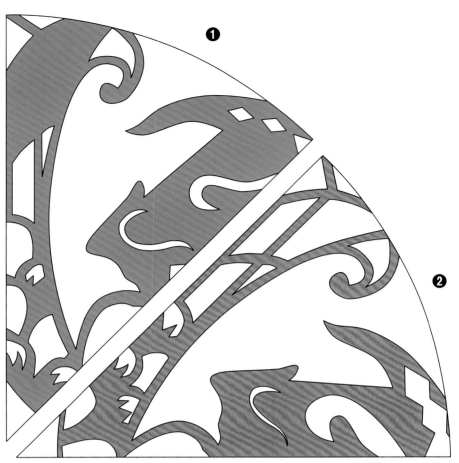

P.31·64　蠟燭
［聖誕節］

◆尺寸　　大（內徑 23cm）
◆摺法　　8 等分（45°）
◆用紙　　【底紙】white
　　　　　❶ sky　❷ rose
　　　　　❸ lemon　❹ red

※8等分摺疊。（參考p.37基本作法的步驟1至
12進行摺紙。將圖案複寫在圓形中心朝向自己
時，在右手側摺成一片狀的紙面上。）
花朵的變化與葉片圖案一樣，是本書中經常出現
的設計。試著一次就割下圖形＆記住技巧吧！

◆尺寸　　大（內徑 23cm）
◆摺法　　16 等分（22.5°）　※不規則
◆用紙　　【底紙】pink
　　　　　❶ red　❷ marine　❸ aqua

※從基本作法作起，在中途開始會變成8等分或
16等分，請詳細閱讀作法P.41再開始製作。
以「降雪之日」為印象主題而製作的作品。
樹＆結晶都只要先將直線條割除後，再切割其他
線條就會變得簡單。
麋鹿的圖案請特別漂亮地割下喔！右側的雪花圖
樣以合適大小的打洞器來取型也OK。

16等分摺線

16等分摺線

這條線內側的圖案，需將用紙攤開成8等分後再切割。

16等分摺線

P.30-62　　蜘蛛網［萬聖節］

◆尺寸　　極小（內徑 11cm）
◆摺法　　16 等分（22.5°）
◆用紙　　【底紙】white
　　　　　❶ green
　　　　　❷ lemon
　　　　　❸ carcoal

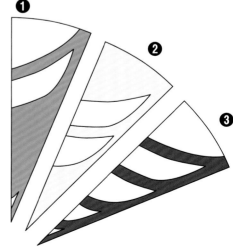

此設計不用雕刻刀，僅以剪刀就可以簡單地完成。請務必試著作作看不同尺寸＆顏色的
組合喔！（參見p.52「party set」）

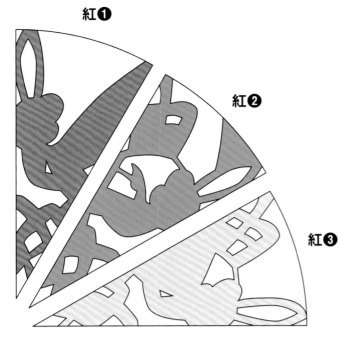

紅❶

紅❷

紅❸

※對合角度表，12等分摺疊。（參見p.42）
挑選喜歡的顏色作出大量的結晶花樣，營造出專屬於你
的「幻想の銀色世界」吧！

P.32-66　　結晶

◆尺寸（共同）　　小（內徑14.5cm）
◆摺法（共同）　　12等分（30°）
◆用紙　　【底紙（共同）】pink
　紅……❶ rose　❷ purple　❸ cherry
　黃……❶ purple　❷ lemon　❸ canaria

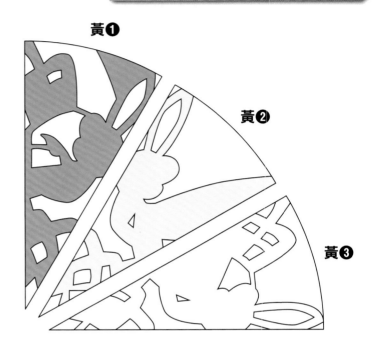

黃❶

黃❷

黃❸

P.34-67,68　　花瓶

❶

❸

材料
玫瑰窗用紙的剩紙・底紙用紙（white）・空瓶・杯子

工具
剪刀・打洞器・口紅膠・自動鉛筆・木工用亮光漆・
筆

作法
❶在白色底紙上以黏膠貼上喜歡顏色的剩紙，當光線透過顏色重疊處時就能享
受擁有多種色彩的樂趣。
❷對合至想要切割形狀的大小，再摺成波浪狀。
❸將摺成波浪狀的紙張直接以圓型或花形打洞器打洞，或畫上喜歡的花樣後剪
下。
❹將剪下的圖案貼在空瓶＆玻璃杯等處，再以筆塗上木工用亮光漆。
❺等待乾燥後就完成了！

P.34-69,70,71　透光畫

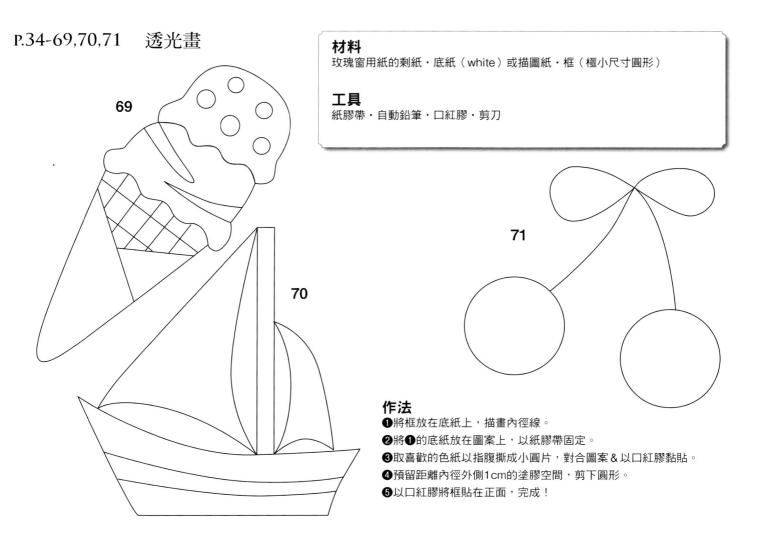

69

70

71

材料
玫瑰窗用紙的剩紙・底紙（white）或描圖紙・框（極小尺寸圓形）

工具
紙膠帶・自動鉛筆・口紅膠・剪刀

作法
❶將框放在底紙上，描畫內徑線。
❷將❶的底紙放在圖案上，以紙膠帶固定。
❸取喜歡的色紙以指腹撕成小圓片，對合圖案＆以口紅膠黏貼。
❹預留距離內徑外側1cm的塗膠空間，剪下圓形。
❺以口紅膠將框貼在正面，完成！

P.34-72　透光畫

材料
畫框用相框（相框尺寸，外徑約
18cm×13cm）2片・玫瑰窗用紙
（cherry・lettuce・sky）・透明夾

工具
剪刀・口紅膠・雕刻刀

作法
❶將三片用紙描上相框內徑的大小＆預留塗膠位置後
裁剪。
❷以雕刻刀刻下各色的線條後，以黏膠將三色圖紙重
疊貼合。
❸將透明夾剪下兩片相同的大小，以雙面膠貼在框
上，完成！（依序黏貼：框→透明夾→❶❷❸→透明
夾→框）。

p.34-72　❶ cherry 的圖案

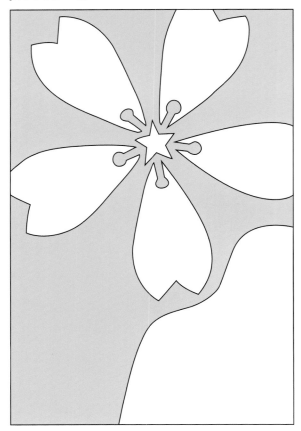

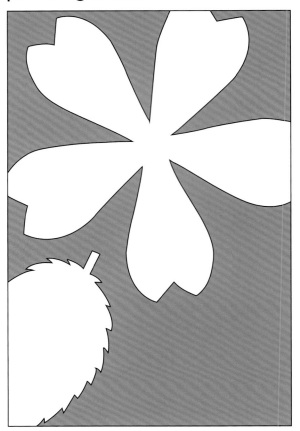

P.35-73　　花朵聖誕圈

材料
玫瑰窗用紙的剩紙・框（極小尺寸圓形）・細鐵線
＆線・緞帶

工具
剪刀・木工用白膠

作法
❶將多餘的紙片剪成4cm×13cm的長方形。
❷各取三張喜歡的色紙重疊＆摺成各5mm寬的波浪狀。
❸在摺好的紙中心處綁上細鐵絲或線。
❹以剪刀將四個邊角修剪成圓形。
❺自花芯顏色的紙起，一張張地攤開。
❻完成12朵花後，以木工用白膠固定在框上。
❼以白膠固定當作藤蔓的緞帶，完成！

P.35-74　　光の簾子

材料
「光の拼布」剩餘的花朵圖案（作法參見p.65）・
護貝膠膜・魚線・串珠

工具
剪刀・口紅膠・錐子

作法
❶以各種摺法一次剪下圖案設計後，攤開圖紙完成花朵形狀。將大・中・小的
花朵錯開後，在中心處上膠黏貼，再為喜歡的花朵貼上護貝膠膜。
❷沿著花朵輪廓外圍5mm的距離，裁剪護貝膜。
❸在花朵的預定頂點處以錐子開孔。
❹按照喜好，依串珠→花朵→串珠的順序，留下適當間隔後打結接連，完成！

趣・手藝 51

ROSE WINDOW
美麗&透光・玫瑰窗對稱剪紙

作　　　者／平田朝子
譯　　　者／莊琇雲
發 行 人／詹慶和
總 編 輯／蔡麗玲
執 行 編 輯／陳姿伶
編　　　輯／蔡毓玲・劉蕙寧・黃璟安・白宜平・李佳穎
封 面 設 計／翟秀美
美 術 編 輯／陳麗娜・周盈汝
內 頁 排 版／造極
出 版 者／Elegant-Boutique新手作
發 行 者／悅智文化事業有限公司　　郵政劃撥帳號／19452608
戶　　　名／悅智文化事業有限公司
地　　　址／220新北市板橋區板新路206號3樓
網　　　址／www.elegantbooks.com.tw
電 子 郵 件／elegant.books@msa.hinet.net
電　　　話／(02)8952-4078
傳　　　真／(02)8952-4084

2015年6月初版一刷　定價280元

Lady Boutique Series No.3912
Sukashi Kirie no Stained glass Rose Window
Copyright © 2014 Boutique-sha, Inc.
All rights reserved.
Original Japanese edition published in Japan by BOUTIQUE-SHA.
Chinese (in complex character) translation rights arranged with BOUTIQUE-SHA.
through KEIO CULTURAL ENTERPRISE CO., LTD.

經銷／高見文化行銷股份有限公司
地址／新北市樹林區佳園路二段70-1號
電話／0800-055-365　　傳真／(02)2668-6220

版權所有・翻印必究
（未經同意，不得將本著作物之任何內容以任何形式使用刊載）
本書如有破損缺頁，請寄回本公司更換

國家圖書館出版品預行編目(CIP)資料

Rose window美麗&透光.玫瑰窗對稱剪紙 / 平田朝
子著；莊琇雲譯. -- 初版. -- 新北市：新手作出版：悅
智文化發行, 2015.06
　　面；　公分. -- (趣.手藝；51)
ISBN 978-986-5905-94-1(平裝)

1.剪紙

972.2　　　　　　　　　　　　104007827

趣・手藝 19

文具控最愛の手工立體卡片
超簡單，看圖就會作！就編「打
開」瞬間の「生日で」的愛で自
一一手摺起う

鈴木孝美◎著
定價280元

初學者 手藝 20

初學者ok啦！一起來作36隻超萌
的串珠小鳥
市川ナヲミ◎著
定價280元

文具控&手作迷 21

超有雜貨FU！文具控&手作迷～
看就想刻のとみこ橡皮章
手作創意明信片×包裝小物×雜貨風袋物
とみこはん◎著
定價280元

趣・手藝 22

剪+貼+縫！88款不織布の手創
布置小物
BOUTIQUE-SHA◎著
定價280元

趣・手藝 23

Bonjour！可愛哦！超簡單巴黎
風黏土小旅行
旅行×雜點×超萌小雜貨
好玩耍的活動黏土BOOK
蔡青芬◎著
定價320元

趣・手藝 24

macaron可愛進化！
布作×刺繡・手作66款超人氣馬
式馬卡龍吊飾
BOUTIQUE-SHA◎著
定價280元

趣・手藝 25

「布」一樣の可愛！26個牛奶盒
作的布盒
完美收納紙膠帶&桌上小物
BOUTIQUE-SHA◎著
定價280元

趣・手藝 26

So yummy!別在心裡！畫好捏
揉一揉～我也要做90款
×黏土 樂銷新裝版
幸福豆手創館（胡瑞娟 Regin）◎著
定價280元

趣・手藝 27

超可愛啦～一起來作75道簡單又好玩的
摺紙甜點・料理
BOUTIQUE-SHA◎著
定價280元

趣・手藝 28

活用度100%！500枚橡皮章日日刻
BOUTIQUE-SHA◎著
定價280元

趣・手藝 29

小玩皮！nap's 小可愛手作帖・小物皮
雜貨控の手縫皮革小物
長崎優子◎著
定價280元

趣・手藝 30

超人氣の學生手作！一眼就愛上の
甜點黏土飾品37款
河出書房新社編輯部◎著
定價300元

趣・手藝 31

花束・造型・色彩all in one 一
次學會超實用・超簡單の包裝設計24招
長谷良子◎著
定價300元

趣・手藝 32

戴上女孩的優雅&皇室
天然石 珍珠の結編飾品設計的句
日本ヴォーグ社◎著
定價280元

趣・手藝 33

Party Time！女孩兒の可愛不織布甜點家家酒
輕鬆布置×甜點×Pizza×蛋糕×長發
BOUTIQUE-SHA◎著
定價280元

趣・手藝 34

剪刀手殘都OK！一摺一�di～愛上
62枚可愛の摺紙小物
BOUTIQUE-SHA◎著
定價280元

趣・手藝 35

一摺一疊，就手縫可愛小物・實用長夾
超萌掌心小物・實用長夾
金澤明美◎著
定價320元

趣・手藝 36

超好玩&超益智！
趣味摺紙大全集・完整收錄157
件超人氣摺紙動物&紙玩具
主婦之友社◎授權
定價380元

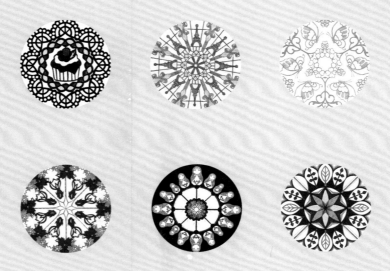

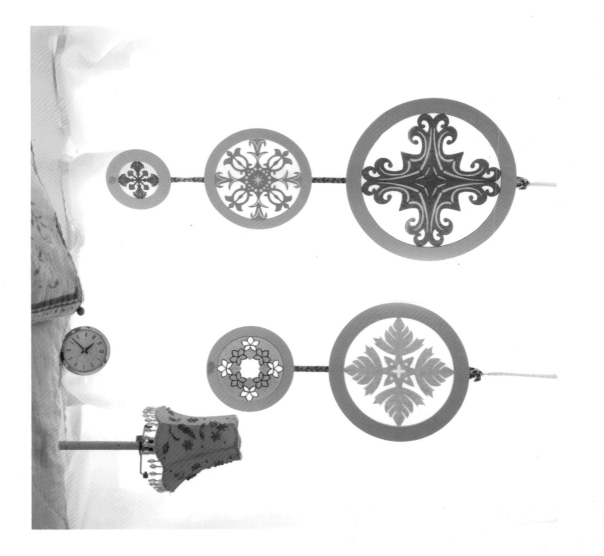

ROSE WINDOW

ISBN 978-986-5905-94-1

9789865905941

00280

定價 280元